박 건

Park, Geon

WWW.HEXAGONBOOK.COM

이 도서의 국립중앙도서관 출판예정도서목록(CIP)은 서지정보유통지원시스템 홈페이지(http://seoji.nl.go.kr)와 국가자료종합목록 구축시스템(http://kolis-net.nl.go.kr)에서 이용하실 수 있습니다. (CIP제어번호 : CIP2020045186)

한국현대미술선 044
박 건

2020년 11월 10일 초판 1쇄 발행

지은이 박 건
펴낸이 조동욱
기 획 조기수
펴낸곳 출판회사 헥사곤 Hexagon Publishing Co.
등 록 제2018-000011호 (등록일: 2010. 7. 13)
주 소 경기도 성남시 분당구 성남대로 51, 270
전 화 070-7743-8000
팩 스 0303-3444-0089
이메일 joy@hexagonbook.com
웹사이트 www.hexagonbook.com

ISBN 979-11-89688-44-8
ISBN 978-89-966429-7-8 (세트)

박 건

Park, Geon

044

HEXA GON
Korean Contemporary Art Book
한국현대미술선

이 책을 굴곡진 시대를 피난민으로, 독립된 여성으로,
당당하게 살다가 불꽃처럼 가신 어머니 (임민희 1933-
1991), 이념 전쟁의 후유증으로 옥살이를 하고, 사회와
가족으로부터 떨어져 지내다 세상과 일찍 결별하신
아버지 (박영기 1928-1970) 영전에 바친다.

● Works

9 강-피규어로 보는 한국 현대사

85 stop-촛불, 미술행동

107 푸름-숲과 날개

119 투견-시대정신

155 긁기-시대의 낌새를 뚫어 보는 강도

173 소지품 검사

● Text

10 "내 친구 공산품을 소개합니다" _양정애

18 피규어로 던지는 화두 _주 홍

36 장난감의 반란 _조혜령

44 부상병이 내게로 왔다 _공선옥

72 You are my sunshine _류병학

86 박건, 그이가 화엄으로 가는 세상의 문을 열고 있다 _홍성담

116 푸른 리비도의 초상 _하일지

120 박건의 '강' _성완경

134 금지된 장난의 연출가-박건 _전준엽

138 현실을 환기하고 상징하는 축소화 _원동석

164 일상행위와 미술행위의 간격 _장석원

182 박건의 공산품 예술 _정정엽

작가노트 _박건
16 / 32 / 59 / 64 / 157 / 166 / 168 / 171/ 172 / 175 / 176 / 179

186 프로필 Profile

최근 3년 동안 만든 작품-가슴에 맺힌 사건을 다루어 보니
현대사가 되고 이를 시대순으로 배치했다.
이어서 문명과 욕망, 일상과 성을 주제로 한 작품

강-피규어로 보는 한국 현대사

"내 친구 공산품을 소개합니다"

양정애
미술비평

"버림받거나 고장 난 물건들을 보면 연민이 든
다. 나도 언젠가 그랬고 앞으로 그렇게 될 동질감
을 느낀다. 쓸모 잃은 동시대 재료들을 서로 결합
시키면서 일상과 시대의 정서를 끌어내거나 밀어
넣는 재미가 좋다. 요즘 공산품을 보면 놀랄 때가
많다. 값이 쌀 뿐만 아니라 정교하기 때문이다.
그래서 쉽게 사고 쉽게 버린다. 이런 편리한 소비
가 환경과 생명을 위협하기도 한다. 일상과 사랑,
자본과 노동, 문명과 역사는 나의 예술에서 외면
하기 힘든 주제다. 공산품들이 그런 말을 작심하
고 하는 경우는 흔치 않은 거 같다."
-박건 작가노트 (2020) 중

십자 나사 두 개가 박혀 있는 폐목재로 머리가
대체된 원목 무브인형이 공장에서 찍혀 나온 오
리 친구를 소개한다. "놀라움을 선사합니다-중
국산-(Give you a surprise-made in China)"
라고 프린트된 나무 상자 속에는 혐오스러운 파
충류 피규어가 숨어 있어 문을 여는 순간 사람을
놀래키고 웃음을 선사한다. 이 또한 곧 식상해지
고 버림받아 좌대로 밀려난 셈이다. 이 둘의 미
래를 암시하는 듯하면서도, 허황될지언정 이 치
열한 세상을 살아나가는 자신만의 비결이 혹시
라도 있을 것 같은 근거 없는 자신감을 내비친
다. 머리를 바꿔 달았으니 조각인지, 공장 한 켠

에서 노동자들이 지루하게 채색했을 오리를 그
대로 두었으니 소위 레디메이드인지 헷갈리는
이것(〈내 친구 공산품〉(2020))은 작가 박건의 자
화상이자 예술적으로 소외된 공산품에 대한 작
가의 오마주이다.

본래 기존의 것을 응용하여 하나로 통합-브리콜
라주(bricolage)-하는 기술자의 의미를 가지는
브리콜뢰르(bricoleur)라는 말은 일반적으로 현
대적인 혁신가들을 일컬으면서, 예술에서는 주
변의 여러 물건들을 활용하여 예술작품을 창작
하는 예술가를 지칭하는 데 쓰이곤 한다. 작가
박건은 말하자면 지독한 브리콜뢰르이다. 브리
콜라주를 차용했다고 여겨질 법한 동시대 여느
작가들과 달리, 사실 그는 레비스트로스(Claude
Levi-Strauss)의 『야생의 사고(The Savage
Mind)』에 등장하는 브리콜뢰르 그 자체이다. 외
부에서 바라보기에 야만적이거나 이해되지 않
는 행위도 내부 문화의 맥락에서는 극한의 브리
콜라주를 수행한 것일 수 있다. 작가 박건이라는
이 '근본주의'적인 브리콜뢰르는 동시대 미술적
맥락에서 훌륭한 도구와 재료를 오히려 멀리하
고 버림받고 고장 난 것들, 하나쯤은 밟혀 으스
러져도 문제없을 값싼 대량생산품에 연민을 느
끼고 이것들을 접합하여 교감을 이끌어내며, 따

라서 그는 생태주의적 브리콜뢰르이다. 이러한 교감을 통해 그는 일상적이거나 시대가 요구하고 지향하는 여러 가지 정서들, 그리고 실제 사회적인 사건들과 환경문제에 얽힌 생각들을 공산품 오브제에 반영한다.

부러진 망치 머리에 앉아있는 해골은 〈망치 반가사유〉(2020)라 이름 붙인다. 일견 소박한 이 작가적 유희의 결과물은 사실 (작가의 말을 빌리자면) "불후의 명작"급 브리콜라주로 사회와 인간 그리고 미술계의 핵심을 관통하며 기존의 질서에 비웃음을 날린다. 부러진 망치는 지인이 고쳐달라며 건넨 "일상에서 우연히 만난" 공산품이지만, 결국 버림받은 "사람들의 가슴에 못을 박고, 뒤통수를 치고, 마침내 제 손등마저 찍고만" "부러진 권력"이다. 그 위에 앉은 "서푼짜리" 해골은 "권력을 둘러 싼 무상함"이자 "지난날을 돌아보며 깊은 연민에 빠진" 한 개인이며, 이들의 **결합**은 결국 "경탄을 불러일으키는" "인간의 욕망과 권력의 무상함 같은 삶의 근원적 문제를 공산품 속에 심어 놓은" 브리콜라주다. 고귀한 레디메이드적 시선에서 바라보기에 야만적일 수 있는 작품 속에 오브제들과의 교감을 통해 낭만주의와 사회참여적 동시대 트렌드를 용해한다.

사실 브리콜라주의 뉘앙스는 DIY(*Do It Yourself*)에 가까우며, 이러한 측면에서도 작가 박건은 브리콜뢰르인 동시에 동시대 한국 미술계에서 독자적인 위치를 가진다. 공산품을 이용하여 '공산품 아트'로 만들어내는 것뿐만 아니라, 그 공산품을 생산하는 익명의 공장 노동자들에 대한 헌사와 함께 그들의 연장선상에서 자신을 그 공산품의 최종 생산과정의 주체로 위치시킨다. 여기서 멈추지 않고, 일반 관람객들까지도 이 일련의 DIY 과정에 참여시킨다. 여기에 미술의 정의에 대한 논의를 끼얹은 것은 덤이다. 이러한 노동자적 지위와 동시에 자신을 자신이 생산한 미술품 소매상으로 위치시킴으로써 DIY의 실천은 또 다른 면모를 보인다. 그의 전시 행태는 기본적으로 리바이벌이다. (*이번 대전 동양장에서의 전시는 일종의 지역순회전으로 2018년 서울 Lab29에서 선보인 전시의 리바이벌 버전이다.) 실상 미술계의 속성이지만 금기시되는 경제논리를 비틀어, 자신의 예술품을 스스로 재고품이라 칭하며 이를 최소화하는 지속 가능한 전시를 추구함으로써, 한 순간의 전시로 모든 것이 휘발되어 버리는 기존의 문법에 의문을 제기한다.

작가는 자신의 작품이 "예술이 아니어도 그다지 중요하지 않다. 소통의 한 방식으로 만족한다.

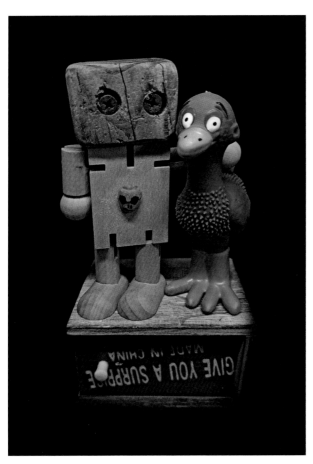

내 친구 공산품 My friend, industrial product
9×9×18cm Wood, figure 2020

나의 공산품 아트가 미학적 가치가 있는지 모르겠다. 무엇보다 다음 작업을 위해 조금씩이라도 팔리는 게 신기하다. 그것은 '좋다'는 말 보다 더 큰 동력이 된다"고 말한다. 이러한 발언을 두고 작가주의적 관점에서 나이브함을 섣불리 지적할 수도 있겠다. 하지만 현대사회는 기존의 이데올로기들이 해체되고 금욕적이고 비세속적인 거대담론의 의미가 없다. 동시대 예술계 또한 따를 획일적인 미학이 사라진 상태이다. 그 속을 살아가는 한 개인인 동시에 동시대 예술계의 행위자로서 주변에 널려있는 과거의 유물을 전유하며 관계성에 기반하여 현재의 것들을 브리콜라주하는 이 작가의 실천은 오히려 전위적인, 현대판 브리콜뢰르의 궤적을 그려나가는 새로운 삶의 방식이 아닐까.

● 〈박건 공산품 아트〉 동양장 개인전 서문 2020.11.14

"Introducing My Friend, an Industrial Product"

Jungae Yang
Critic

"I feel compassion when I see things that have been abandoned or broken. I have some similarities since I was, and I will be like it. It is fun to bring out or push the sentiment of everyday life and times by combining useless contemporary materials each other. I am often surprised to see industrial products these days. Because they are not only cheap, but sophisticated. So, easy to buy and easy to throw away. Such convenient consumption can threaten the environment and life. Daily life and love, capital and labor, and civilization and history are subjects that are difficult to ignore in my art. It seems that it is not common for industrial products to make such a statement."
-In Park Geon's Note (2020)

Introducing a friend of a duck who came out of a factory by a wooden move-doll whose head was replaced with a waste wood with two stuck Phillips screws on it. Inside a wooden box printed with *"Give you a surprise-made in China"* hides a disgusting reptile figure, which surprises and laughs at the moment you open the door. It, too, soon became disenchanted and abandoned and was ousted as a pedestal. This seems to imply the future of the two, but they show unfounded confidence that they may have their own secret to living in this fierce world, even if they will be vain. This work (**<My Friend, Industrial Product>(2020)**) is a self-portrait and an artist's homage to artistically alienated industrial products, where it is confusing whether it is a sculpture or a so-called ready-made since the wooden head replaced or the duck left as it is that a worker would have boringly colored at a corner of a factory.

The word bricoleur, which has originally the meaning of an engineer who combines, or bricolages, pre-existing things into one, generally refers to modern innovators, and in art, artists who work using various pre-existing objects around them. Park Geon is, so to speak, an intensive bricoleur. Unlike most contemporary artists who may have borrowed the concept of bricollage, in fact he is bricoleur itself as in Claude Levi-Strauss' *The Savage Mind*. Behaviors that are barbaric

or incomprehensible to the outside world might be the result of performing an extreme bricollage in the context of t he internal culture. In the context of contemporary art, this "fundamentalist" Bricoleur, Park Geon, feels compassion for abandoned and broken things, and cheap mass-produced products that would not have any problem even if they were stepped on and crushed, and he establishes possible sympathy by joining them. Therefore, he is an ecological bricoleur. Through this sympathy, he reflects various sentiments that are everyday or demanded and directed by the times, and thoughts related to actual social events and environmental issues in industrial objects.

The skull sitting on the head of a broken hammer is named **<Hammer Bangasayu/ Meditation on the Hammer>(2020)**. At the first glance the result of this artist's play is simple though, actually it is an "immortal masterpiece" grade bricollage, penetrating the core of society, humans, and the art world, and scoffing at the existing order. The broken hammer is an industrial product that an acquaintance gave him for repair, but it is a *"broken power"* that, was eventually abandoned, *"put nails in people's heart, stabbed them in the back, and finally smashed its own hand."* The *"humble"* skull sitting on top of it is "the impermanence of power" and *"a deeply compassionate person looking back on the past"*, and their "union" is a bricolage that eventually *"arouses amazement"* and *"plants the fundamental problems of life, such as the impermanence of the man desire and power in industrial products."* It dissolves romanticism and the contemporary trend of social engagement through communion with objects in works that might be savage to see from the noble ready-made perspective.

In fact, the nuances of Bricollage are close to *Do It Yourself* (DIY), and in this respect, the artist Park Geon is a bricoleur and has an originality in the Korean contemporary art scene. Not only does he use industrial products to create 'art of industrial products,' but also places himself as the subject in the final production process of the industrial products along with

a tribute to the anonymous factory workers who produce them. He doesn't stop here, and invites even general visitors to participate in this series of DIY process. It is a bonus to add discussion about the definition of art here. With the role as a worker, the practice of DIY shows another aspect by placing him as a retailer of art produced by himself. The type of his exhibition is basically revival. (*This exhibition at alternative art space Dongyangjang in Daejeon, as a kind of local tour, is a revival version of the exhibition presented at Lab29, Seoul in 2018.) By twisting the economic logic that is actually a property of the art world, but calling his works of art as stocked goods, and pursuing a sustainable exhibition that minimizes them, he raises doubts about the existing order, in which everything volatilized by a momentary exhibition.

The artist says *"even if they are not art works, it doesn't matter that much. I'm satisfied that if they are ways of communication. I am unsure if my industrial arts have really aesthetic value.*

Above all, it is interesting that they are sold one by one for the next work. This can be a greater driving force than a word, 'good'." With these remarks, it is possible to point out his naiveness from the auteurist's point of view. However, in modern society, existing ideologies are dismantled, and ascetic and non-secular grand discourses are meaningless. The uniform aesthetic that the contemporary art world also follows has disappeared. As an individual living in such world and a player in the contemporary art scene, the artist's practice of appropriating the relics of the past and bricollaging the present based on relatedness is a new way of life rather avant-garde, drawing the trajectory of the modern version of Bricoleur.

서서 작업하다 작가노트

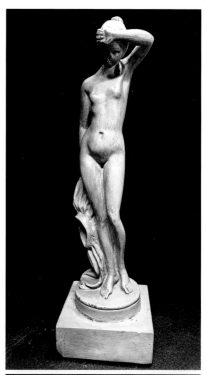

아차!
소녀상을 떨어뜨렸다
순간
깨질까?
단단할거야!
깨질거 같은데
어느 쪽이 깨질까
몇 조각이 날까
머리속을 스쳤다

틱!
방바닥에 부딪히는 소리와 함께 동강났다
전동 톱에 손가락을 다친 기억이 떠올랐다

앗!
절로 비명이 삐져 나왔다

바보!
비슷한 방심이었다
손가락을 다쳤을 때 피가 끓는 물처럼 솟았다
하지만 얘는 부러진 발목 뼈만 하얗게 보였다
본능적으로 부러진 곳에 다시 세워 보았다

헐!
감쪽같다
속이는 짓 같아 붙이고 싶지 않았다
부러진 대로 버리지 않고 싶었다
누워 쉬어라
너무 오래 서 있었으니까

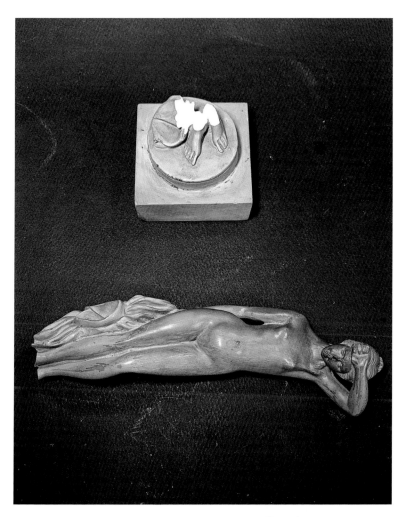

너무 오래 서 있었어 20×18×5cm 공산품 2020

 김용익
좋아요를 안누르기 힘든 글과
사진...예술의 가경의 한 단면을
보여주기에...

2일 최고예요 답글 달기 1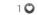

피규어로 던지는 화두

주 홍
갤러리생각상자 관장

3·1독립선언 100주년 2019년 5월,
박건의 예술창고를 열어본다.

"왜 해골피규어로 작업하세요?"

"해골이니까 차마 말로 하기 어려운, 입에 담기
어려운 것들도 과감하게 표현할 수 있어서요."

이 대답에 그의 무의식 창고가 궁금해졌다. 우리
가 금기시하는 것들이 작품으로 나오겠구나.

역시 박건의 작품 속에서는 작은 해골 피규어나
인형이 인간의 욕망으로 헝클어진 인간사를 고
뇌하고 있다.
유쾌하게!

박건의 작품들을 보면 지나간 정치적 사건이나
사회적 사건, 미술사적 사건이 떠오른다.
그런데 현실에서 거리를 두고 드라마를 보듯, 게
임 속 캐릭터들이 만든 사건처럼, 관조할 수 있
는 힘이 생긴다.

작가는 우리 사회의 욕망이 만들어 낸 고통스런
상황을 통찰한다. 그리고 문구점의 플라스틱 인
형이나 해골 든 가짜 중의 가짜 같은 것들을 골
라 조합하고 비틀어서 우리들의 모습을 만들어
낸다. 그렇게 세상에 화두를 던진다.

아주 작은 크기의 관절이 움직이는 피규어로, 철
학적이고 너무 진지해서 내놓고 묻기 어려운 질
문을 세상 사람들에게 툭 던져보는 것이다.
그래서 예술적이다.

그 작은 피규어가 하는 '플라스틱 질문'은 욕망
으로 치닫는 일상의 삶을 멈추게 한다.
그리고 "당신 그렇게 살아도 괜찮겠어요?"하고
유쾌하게 우리를 각성시킨다.

아직도 진실규명을 외칠 수밖에 없는 광주의 오
월에 박건의 〈강〉 위에 배를 띄워 놓고 지난 역
사에 말을 걸어보시길…

오월의 빠른 걸음이 멈춰지는 박건 전시회에 광
주시민 여러분을 모십니다.
● 2019 예술가의창고 박건 개인전 〈강〉 서문

검은눈물 Black tears 30×20×5cm Plastic toy 2019

강518–웅덩이 Puddle 62×31×10cm Mixed media 2019

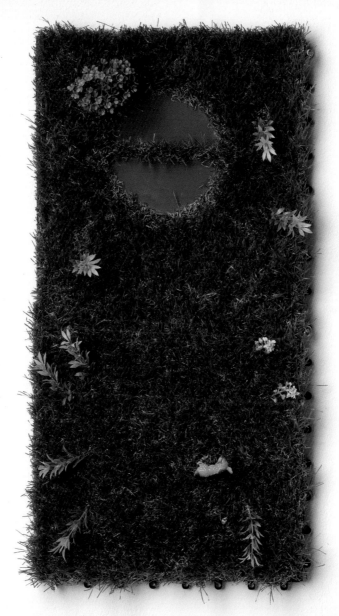

강625-작은연못 Small pond 62×31×10cm Mixed media 2019

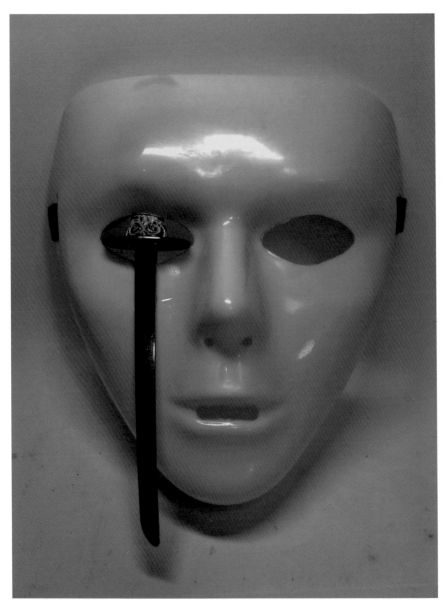

눈물-칼 Tear-knife 20×11×7cm Plastic toy 2019

강212-퐁니퐁넛 Phong Nhị and Phong Nhất massacre 23×15×12cm Mixed media 2018

불사조-서승 Phoneix-democracy fighter 9×9×15cm Mixed media 2018

강1026-재규어 Kim Jae-kyu's Revolution 25×20×13cm Mixed media 2017

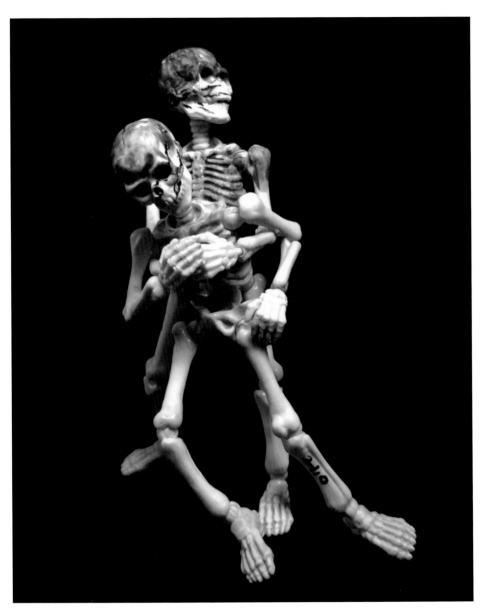

강610-아침이슬 Morning dew 15×10×10cm Figure 2018

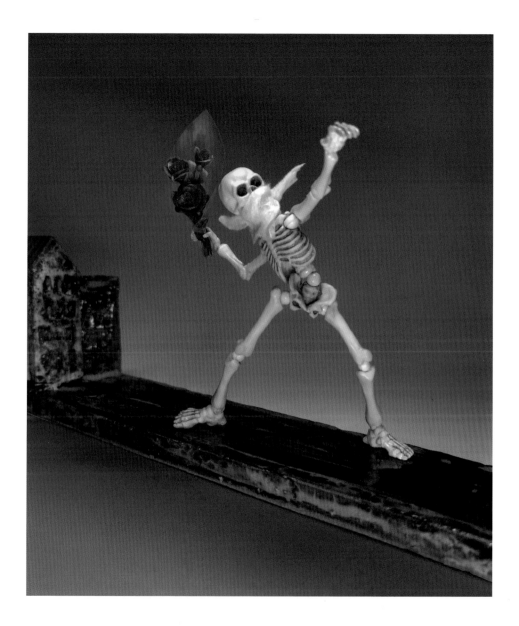

강610-Bouquet 15×15×5cm Mixed media 2018

놀래라 What a surprise 10×10×8cm Mixed media 2018

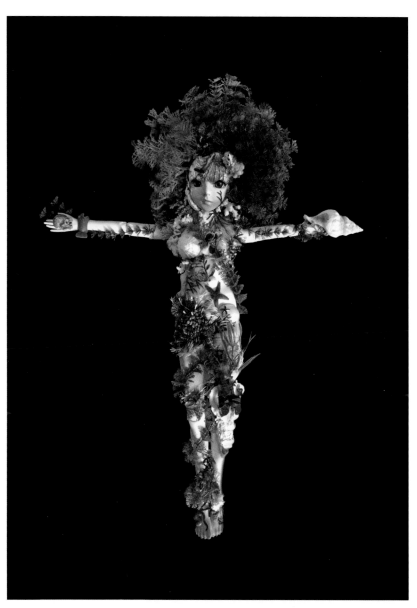

강416-난파선 Dorisdoll 75×53cm Digital print 2020

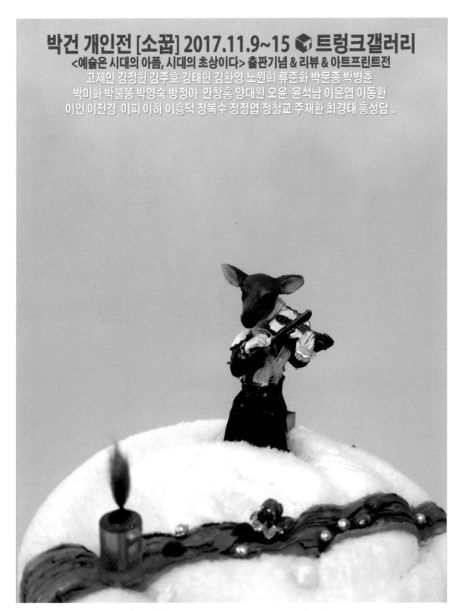

강416-촛불 Candlelight 11×11×11cm Mixed media 2017

강 Candle man 18×15×6cm Mixed media 2017

망치반가사유

평소 존경하는 선배 작가 김정헌 옹께서 자신의 작품을 일컬어 〈불후의 명작〉이라 하시었다. 그로부터 한 수 배워 내 작품 가운데 그런 게 없을까 찾아보았다.

〈강310 부러진 권력-망치반가사유〉가 있다.
제목은 때때로 늘리거나 줄이기도 한다.
발표 한 다음에도 이따금 바꿀 때도 있다.
강은 흐르지만 기억해야 할 역사다.
부러진 망치는 부러진 권력을
사유상은 권력을 둘러싼 무상함을 뜻한다.

정치 사회 배경을 볼까?
2014년 4월 16일 세월호가 가라앉았다.
참사 후 정권이 보여준 태도는 실망을 넘어 국민의 공분을 사게 된다. 국정농단, 블랙리스트, 권력자의 거짓말과 오만은 사람들의 가슴에 못을 박고, 뒤통수를 치고, 마침내 제 손등마저 찍고 말았다.

무지막지한 권력도 전국으로 번진 촛불의 바다 위에서 속절없이 뒤집히고 만다.
2017년 3월 10일 대법원은 재판관 전원 일치된 의견으로 주문을 선고한다.
〈주문. 피청구인 대통령 박근혜를 파면한다〉〈망치반가사유〉는 이를 기리는 전무후무하고 유일무이한 불후의 명작 되시겠다.

미학 미술사적 배경을 말하라고?
이 작품에 앉힌 해골 피규어의 정신적 영감은 6-7세기 조각에서 비롯한다. 얼핏 봐도 우리나라 국보 78호와 83호인 반가사유 자태가 아닌가.
해골이 살아서 지난날을 돌아보며 깊은 연민에 빠진 듯한 느낌이 들 것이다. 그것도 서푼짜리 동시대 재료와 버림받은 망치를 절묘하게 결합하여 경탄을 불러일으키고 있지 않은가.

나라 밖 미술도 둘러보자.
1917년 마르셀 뒤샹은 남자용 변기로 새로운 개념으로써의 미술을 선보였다.
1948년 삐까소는 자전거 안장과 손잡이로 황소 머리를 만들어 공전의 히트를 날렸다. 작가가 직접 만들고 그리는 방식이 아니라 공산품 속에 작가의 생각을 버무려 넣으면서 저마다 새로운 창의력을 자랑했다.

그렇지만 〈망치반가시유〉는 다르다. 공산품으로 기존의 통념만 깬 소변기나 형상만 본뜬 황소 대가리와는 질과 양에서 다른 점이 있다. 그게 뭔가?

인간의 욕망과 권력의 무상함 같은 삶의 근원적
문제를 공산품 속에 심어 놓은 것이다.

한 마디로 〈공산품에 혼을 불어넣은〉 작품이란
말이다. 이 말은 2020년 5월 COVID19를 뚫고
나무아트에서 보여 준
박건개인전 〈4F 자가격
리〉를 본 인사동사람들
대표 조문호 작가가 쓴 리
뷰 글 제목이기도 하다.

〈망치반가사유〉 작품은
크기가 어른 주먹에 불과
하다. 이는 우러러보거나
압도당하는 느낌보다 내
려다보고 들여다보게 함
으로써 예술보다 사람이
주체가 되는 시선을 끌어
내기 위해서다.

나는 어린 때 박물관에
서 금동반가사유상을 만
나고 인간의 고뇌를 정적
인 분위기로 절묘하게 담
은 조각품에 매료되어 몸
서리친 바 있다. 하지만
나는 이런 경지에 오르거
나 구현할 기술과 공정을
감당할 수 없다는 사실을

일찌기 깨달았다.

대신 일상 쏟아져 나오는 공산품들의 다양하고 정
교해지는 기술에 감탄하고 시선이 끌렸다.
값이 싼 만큼 쉽게 버림받기도 한다.

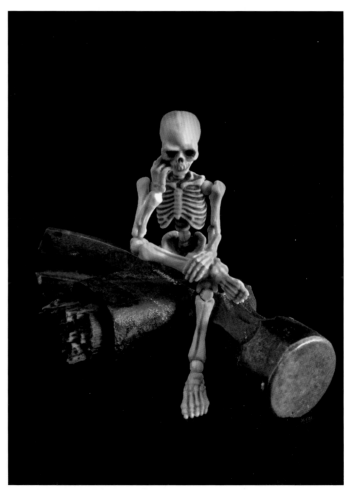

강310-망치반가사유 Dismiss the President 75×53cm Digital print 2020

자본과 소비사회가 낳고 있는 편리함이 놀랍기도 하고 끔찍하기도 하다.

이런 공산품을 만들어 내고 있는 익명의 공장 노동자들에 대한 헌사도 있다.

재료는 일상 우연히 온다.

자루가 부러진 망치가 회복 불능 상태로 공구함에 죽은 듯 자고 있다. 쇠뭉치의 양감과 애정의 질감 탓에 쉬 버리지 못했으리라.

지인이 이 망치를 내 앞에 꺼내 놓으며 물었다.

고칠 수 있는가?

평소 맥가이버 소리를 듣는 나로서도 어떻게 할 도리가 없음을 단박 알 수 있었다.

고칠 수 없다!

그러나 버림받을 망치를 달리 쓸 길이 있을 거 같아 내 작업대로 옮겨 온 것이다.

작업은 놀이로 시작한다.

망치 위에 갖은 사물들이 지나갔다.

요리조리 노는 동안 시간은 졸졸 흘렀다.

번개와 폭풍우가 몰아치던 어느 날 밤,

부러진 장도리 위에 해골 관절 피규어를 앉히고 그토록 흠모하던 금동반가사유상 형태를 잡으며 조심스레 순간접착제로 붙이고 있는 게 아닌가!

오! 부러진 망치 위에 뼈다구 반가사유라.

원조 반가사유상은 부처가 깨달음을 얻기 전 태자였을 때 인생무상을 느끼며 고뇌하는 모습에서 유래한다. 그 후 석가는 왕좌를 버리고 노숙과 고행길로 나선다.

이 작품을 완성하는 순간 시공간을 뛰어넘는 회한과 감흥이 밀물처럼 차올랐다.

격조 김정헌 옹께서 내친김에 끝을 보라 하시었다.

작품값은 얼마나 될까?

나는 미술품 값이 터무니없이 비싼 점을 경계하고 그런 값은 짜고 치는 고스톱이라 여겼다. 그러나 막상 내 불후의 명작에 값을 매기라 하니 내로남불이 되고 만다.

이런 작품이야말로 세계에서 가장 비싼 값에 사고판들 누가 뭐라 시비 걸 리 있겠는가.

하여 1조 원이면 어떨까.

1조라 하면 좁쌀 한 알이란 뜻도 있다.

세상에 금동반가사유상이 만들어지고 〈망치반가사유〉가 탄생하기까지 천오백여 년 세월이 흘렀다. 앞으로 어떤 사유상이 나올지 알 길 없다. 어쩌면 이런 쓰잘데 없는 공산품으로 뒤통수치는 작품은 세계미술사에서 쉽게 볼 수 없는 일이 아닌가 하여 세계문화유산으로 등재하여 길이 물려주어야 하지 않겠는가.

망치반가사유
만 세
살이 되었다. 올 해 세 살.

개죽음-Of the people, by the people, for the people Normal fist size Figure on ceramic 2019

장난감의 반란

조혜령
청주시립미술관 학예연구사

박건 작가는 시대 풍자 작업을 하고 있으며 우리가 살아오면서 잊어서는 안 될 사건을 장난감, 피규어 같은 일상 사물을 이용해 표현한다.

일상의 정서를 정치·사회적 맥락에서 풀어내는 작업 중 '아빠 힘 내세요'는 돼지 저금통을 수직으로 세워 노동문제를 말하며, '입양'은 다문화 가정을 주제로 새로운 가족 형태를 장난감을 조합해 친밀하게 표현한다.

남북정상회담을 표현한 '우리 지금 만나'는 가볍고 일상적인 장난감을 조합하여 통일 문제를 친밀하게 표현한다.

강을 콘셉트로 하는 또 다른 작품들 '강416-난파선', '강625-작은 연못' 등은 세월호와 전쟁을 다룬 작품들로 동시대 정치, 사회현실과 정서를 공산품, 미니어처들을 이용한 설치 작품으로 풀어내서 시대의 아픔을 표현하고 위로하는 작품이다.

● 2019 청주시립미술관 오창전시관기획전 장난감의 반란 서문 중 박건 부분

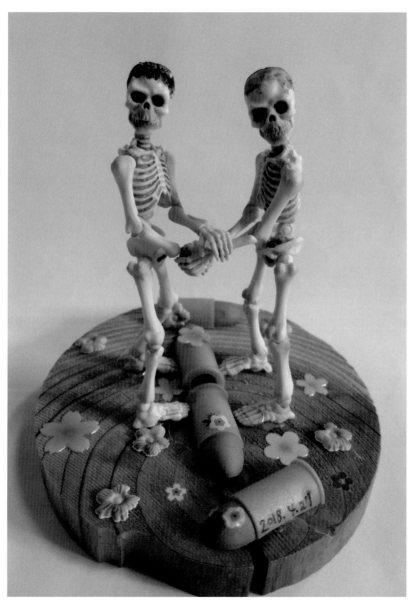

강427-신호탄 11×10×10cm Wood figure 2018

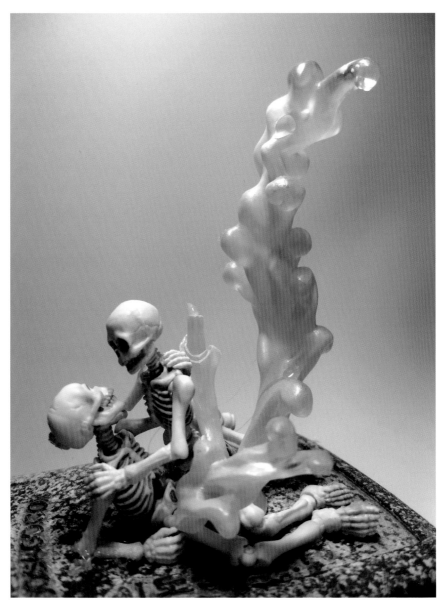

평화가 터졌다 Peace broke out 21×15×8cm Figure 2018

케미 Chemistry 21×15×8cm Figure 2018

평화가 터졌다-Peace broke out 말 달리자 12×12×5cm Figure 2018

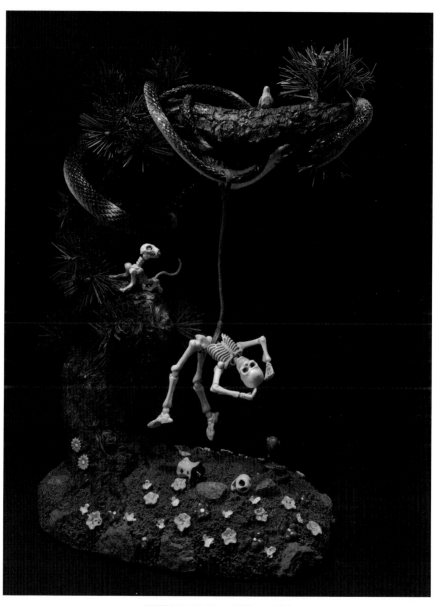

모두안녕 25×18×11cm FRP figure 2020

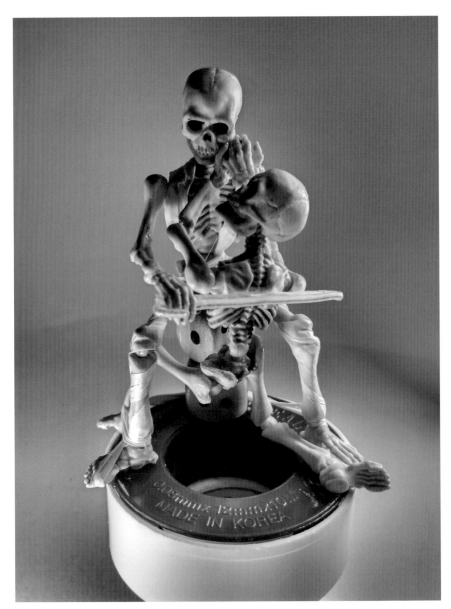

강723 Cello-테프론 8×8×12cm Mixed media 2019

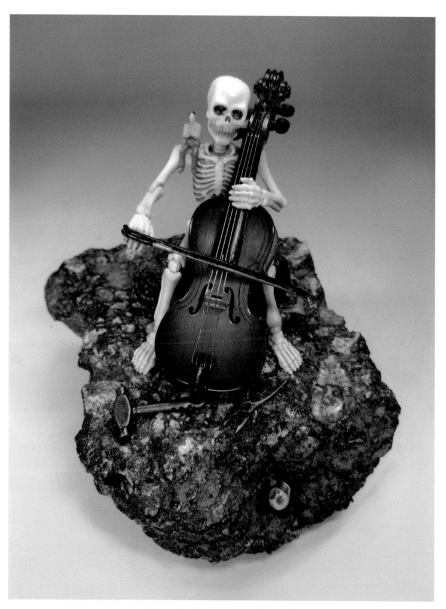

강723 Cello-asphalt 15×15×15cm Mixed media 2019

부상병이 내게로 왔다

공선옥
소설가

그 집의 아이가 바람벽에 거울을 비스듬히 세우고 들여다보면 하늘이 사선으로 들어온다. 하늘이 비스듬하다. 비스듬한 하늘을 가르고 날아가는 잠자리도 사선으로 난다. 비행기도 삐뚜름히 난다. 거울은 토방 위 기둥에 걸려 있다. 세수수건과 나란히 걸려 있다. 세수수건 위에는 빗이 걸려있다. 거울과 수건과 빗은 삼형제 같다. 삼형제는 아이가 그 집을 떠났어도 그 자리 그대로 걸려있다. 그 집이 나이를 먹어 폭삭 주저앉을 때까지 걸려 있다가 울면서 어디론가 떠난다. 먼저 누군가 빈집에 걸려 있는 빗으로 머리를 빗다가 제 뒷주머니에 슬쩍 꽂아 넣고 간다. 빗은 그렇게 떠난다. 황망하게 떠난다. 거울과 수건은 빗이 간 곳을 생각하다 햇빛에 자울자울 존다. 하릴없이 바람에 흔들린다. 추녀가 내려앉아 비가 오면 비를 맞는다. 그렇게 밤이 오고 날이 샌다. 햇빛에 바래고 바람에 흔들리고 비에 젖으면서 자다가 깨기를 반복하던 수건이 어느 하루 삭풍에 날아간다. 날아가고 또 날아가다가 어느 순간 수건의 형태를 잃는다. 오도카니 혼자 남은 거울이 빗이 간 곳을 생각했듯이 수건이 간 곳을 생각한다. 생각하고 또 생각만 하던 어느 날, 기둥이 폭삭 주저앉는다. 주저앉은 기둥에 기대어 살던 거울도 폭삭 내려앉는다. 내려앉을 때처럼 폭삭 깨지진 않았지만 거울은 부상을 입었다. 여기저기 긁히고 찢겼다. 주저앉은 기둥은 벌레들이 집이 되고 식량이 된다. 벌레들은 기둥을 먹고 기둥 속에서 잠이 든다. 거울 아래가 그들의 아지트가 되었다. 어느 날, 누군가 거울을 들추어보다가 벌레들을 보고는 기겁을 했다. 개미, 공벌레들의 보호막이 되어주던 거울은 또 하릴없이 내동댕이쳐졌다. 거울은 내동댕이쳐질 때 또 한 번 부상을 입었다. 부상 입은 거울은 절뚝절뚝 그 집을 떠났다. 어디를 어떻게 헤매고 다녔는지 모르게 헤매고 다니다가 기진맥진해서 당도한 곳은 어느 화가의 집이었다.

나는 버려진 물건을 좋아한다. 천지 사방에 버려진 물건들을 보라. 언젠가는 산길을 걷다가 저 아래 골짜기에 있는 허연 것이 무엇인가 하고 봤더니 냉장고였다. 아무리 버려진 물건을 좋아한다고는 해도 그런 데 버려진 냉장고까지 좋아할 리는 없다. 그럴 때는 그 냉장고가 좋다기보다, 버려진 물건이 주는 어떤 막막함에 가슴이 좀 저린다. 내가 버려진 물건을 좋아한다는 진술은 이쯤에서 교정이 필요하다. 그러니까, 나는 버려진 물건을 좋아한다기보다, 버려진 것들에 더 정이 간다고 해야 하리라. 버려진 물건들에서 어찌할 수 없이 풍기는 바로 '막막한 기운' 앞에서 나는 가슴이 저린다. 제가 있어야 할 곳이 아닌 엉뚱한 곳에서 어찌해야 할 바를 모르고 막막해하는 물건들을 사람으로 바꿔보면 더욱 실감이 난

투혼 Fighting spirit 48×28cm An old mirror and bandage 2017

다. 초대받지 못한 손님, 초대는 받았지만 환대받지는 못하는 자리에 어정쩡히 서 있는 사람, 쫓겨난 사람, 밀려난 사람, 배척받는 사람. 제 살던 곳에서 쫓겨나고 제 일하던 곳에서 밀려나고, 오래 알던 사람들로부터 배척을 당했지만, 저항하고 항의하고 해명할 기회가 주어지지 않은 사람, 그러니까 힘이 없는 사람. 그런 사람들이 어쩔 수 없이 풍기는 막막한 기운을 버려진 물건들에게서 느낀다. 그래서 나는 달려간다. 버려지기 일보 직전의 물건들을 향해. 가서 버림받지 않게 막아서고 싶다. 힘이 달리면 나도 함께 나뒹굴게 되더라도. 버려진 물건에 대한 나의 그런 감정은 그러니까, 없는 사람은 없는 사람이 구한다, 란 말에 가까운 감정이리라.

거울과 처음 대면하고서 느낀 내 감정 또한 그것과 비슷한 것이다. 부상자만이 부상자를 알아본다, 그런 것 말이다!

'투혼'이라 이름 붙여진 거울은 벽에 걸려져 있지 않고 전시장 구석 바닥에 세워져 있었다. 그날 전시되어 있는 작품들과는 전혀 다른 이질적인 모습으로. 그래서 더 눈이 갔는지도 모른다. 거울은 붕대를 감고 있었다. 상처 난 자리에 반창고도 붙여져 있었다. 나는 거울을 보자마자, 천지사방을 헤매 다니다가 우연히 화가의 집에 당도하여 겨우 살아난 존재임을 즉각 알아보았다. 거울이 살던 '그 집'에서 사선으로 비뚜름한 거울 속 하늘과 잠자리와 비행기를 저 또한 고개를 비뚜름히 하고 들여다보던 아이였던 나는 그 거울이 바로 내가 '그 집'에 버려두고 나온 거울임을 즉각 알아챘다. 그 집을 떠난 뒤 나 또한 천지사방을 헤매 다니긴 마찬가지였다. 아직 살아 있구나, 내가 먼저 말하자 거울도 사느라고 애썼지? 묻고 있었다. 그런 무언의 대화가 거울과 나 사이에 흐르고 있었다. 거울에 붙여진 대로 '투혼'을 발휘하여 거기까지 온 거울은 그러니까 '부상자'였다. 부상자로서의 거울은 그러니까 나였던 것이다.

특수한 누군가들을 뺀 '우리 모두'는 인생 부상자들이 아닐까. 인생을 흔히 '생활전선'이라 하니 그렇다면 나와 그리고 당신은 생활전선을 헤매 다니다 지금 여기에 겨우, 기진맥진, 천신만고, 투혼을 불태우며 당도한 '인생 부상병'들이 아닌가.

화가의 손에 의해서 정성껏 치료받은 '투혼'이는 이제 내 방에서 나와 함께 살면서 저를 바라보는 나를 말 없이 위로하고 있다. 저를 바라보는 것만으로도 내가 부상당한 인생을 '치유'받고 있다는 것을 투혼이가 알란가 모르겠다.

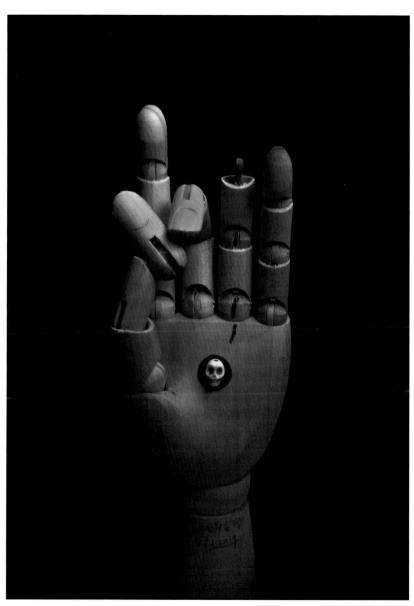

강1026-안중근 손가락 River1026-Ahn Jung-geun's finger 20×10×7cm Wood model 2019

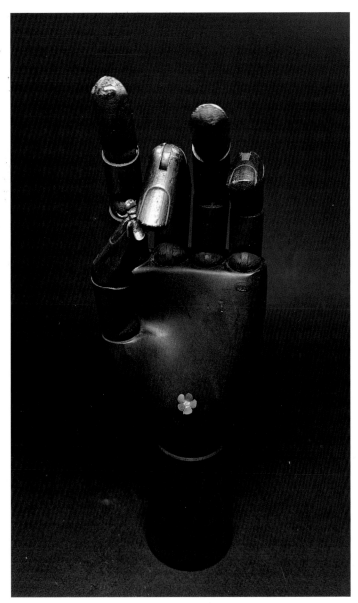

날자-파리목숨 Life of a fly 25×8×8cm Hand model figure 2019

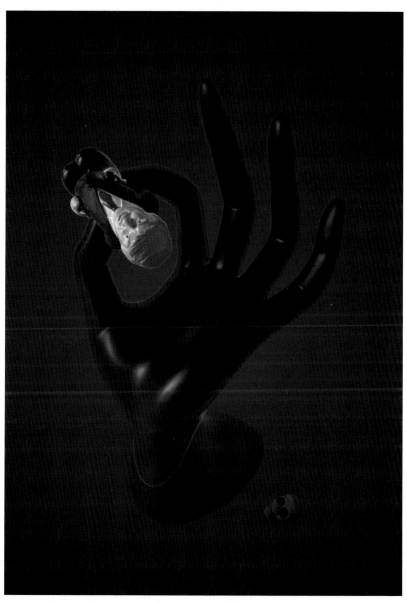

Parasite 75×53cm Digital print 2020

핵코드 Nuclear code 30×25×20cm Mixed media 2019

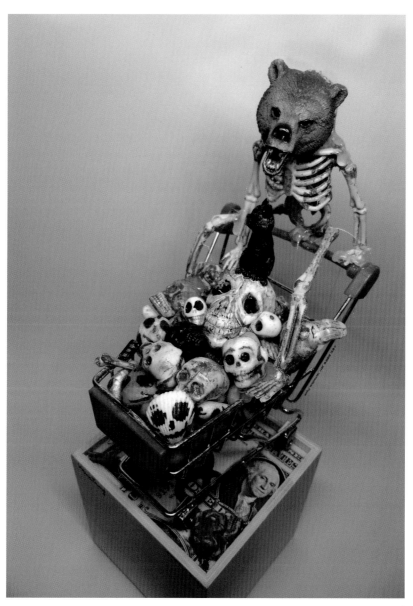

Hunting cart 10×10×20cm Mixed media 2017

Icebox 13×12×11cm Mixed media 2019

Roadkill 25×10×10cm Mixed media 2018

A city of blinds 9×11×33cm Taping on candles 2019

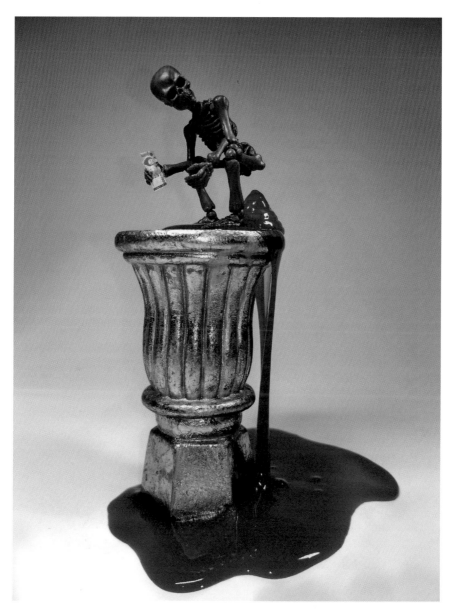

루비똥 Ruby Dung 18×10×10cm Mixed media 2019

세상의 기운 Vitality of the world Mixed media 2017

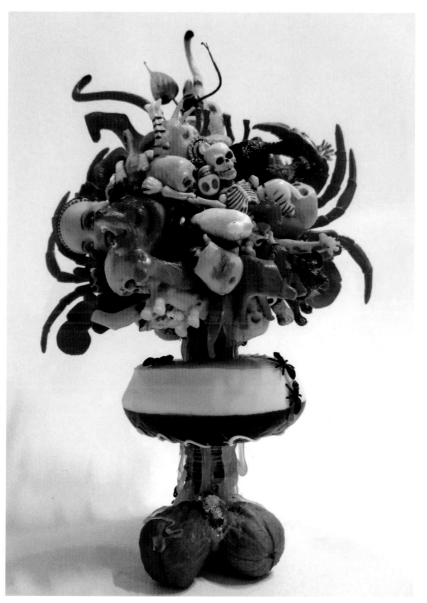

세상의 기원 Origin of the world 28×18×18cm Mixed media 2018

Eve2 25×20×13cm Steel figure 2020

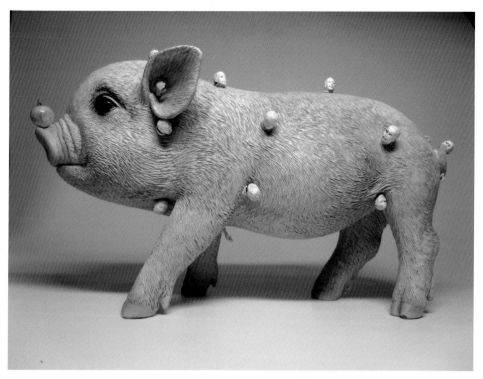

돈벌레

나야 뭐 배고프면
날 감자 먹고 퍼질러 자면 그뿐
잉간들 보면 눈물이 앞을 가려
우리에 가두어 키우다가
돈벌이로 내다 팔지
인자하게 사고 팔고
거룩하게 토막 내지
불로 지지고 가위로 자르고
포크로 찍어 소스를 바르지

오물오물
파가니니 광시곡을 들으며 말이지
눈 뜨고 볼 수 없는 학살
참을 수 없는 존재의 가벼움
그래도 이젠 두렵지 않아
그대는 징 헌 벌레
나의 사랑스런 벌레

생각만 하는 사람 3종 The thinker (Three, just thinking only) 18×26×44cm 2015

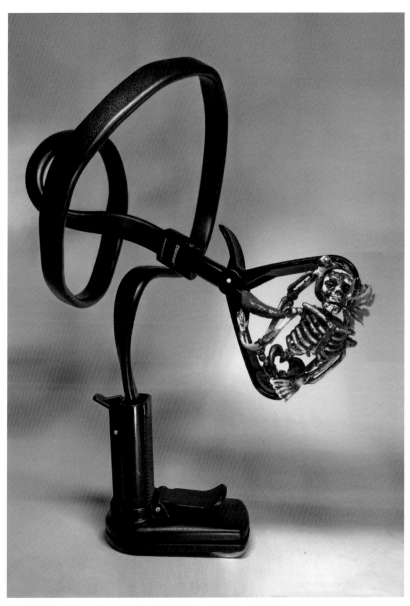

Cobra 30×30×30cm Mixed media 2019

Artist's book–From you 18×8×8cm Figure on wood 2018

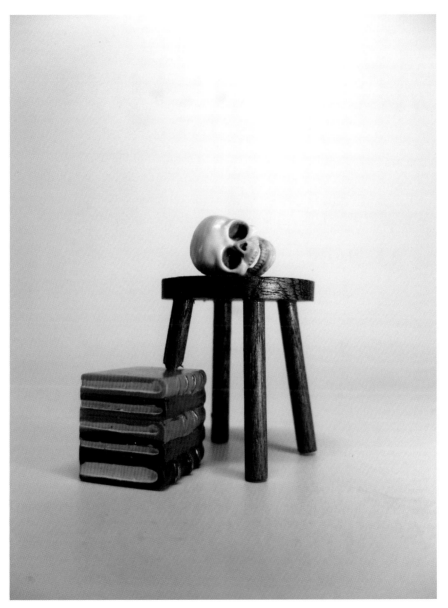

Artist's book-Chair 10×10×10cm Figure on wood 2019

If You Go Away

빨래판이 내게로 왔다
반 토막이 났구나
고생 많았다
씻어서 볕에 쪼이고 말려
땅거미 질 무렵 작업대로 모셨다
비스듬이 걸쳐 놓고
해골을 얹었다
헤엄쳐 갈까
기어오를까
균형을 잡자 어둑해졌다
접착액을 떨어뜨리는 순간
라디오에서 흘러나오는 노랫소리
이퓨고어웨이
어쩜 좋아
일상이 예술

If You Go Away 54×13×11cm Figure on washboard 2018

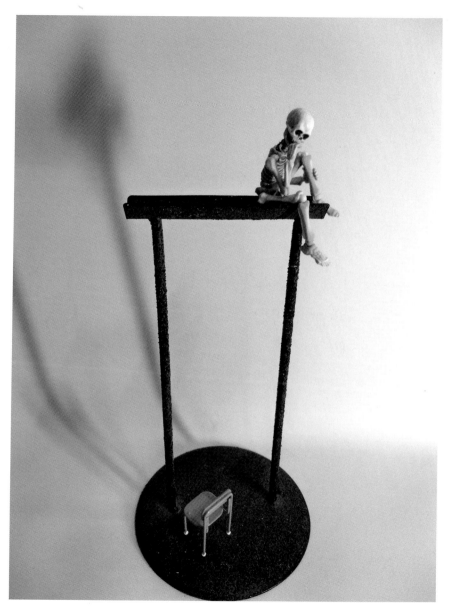

A high seat 27×12×12cm Mixed media 2018

1980년대 이래로 작업방식과 문법뿐만 아니라, 작품의 개념과 존재 방식까지도 기존의 제도적 틀로부터 탈주를 지속하고 있는 박건 『4F 자가격리』 전.
박건의 '비상업적 상업성' 복제멀티플 작품의 유(소)통 실험... ●김진하(나무아트디렉터)

부드러운 권력
33×25×10cm
Comforter
2020

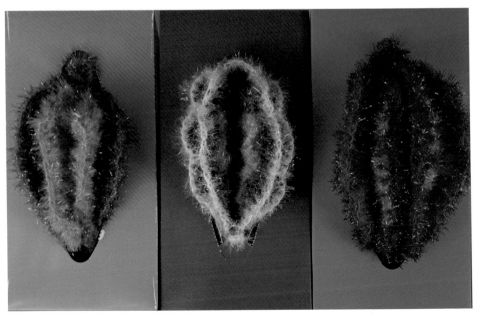

Vagina Monologues-화려한 외출 Industrial product objet 24×18×12cm 2020

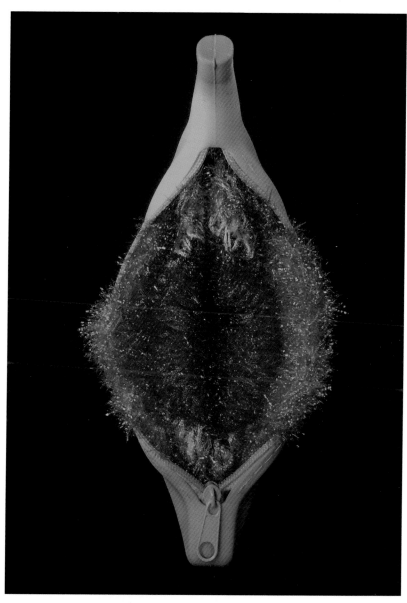

궁합1-공산품 만세 19×8×8cm Industrial product objet 2020

아빠 힘내세요 Cheer up dad 42×20×13cm Mixed media 2019

입양 Adoption 25×25×17cm Toy 2019

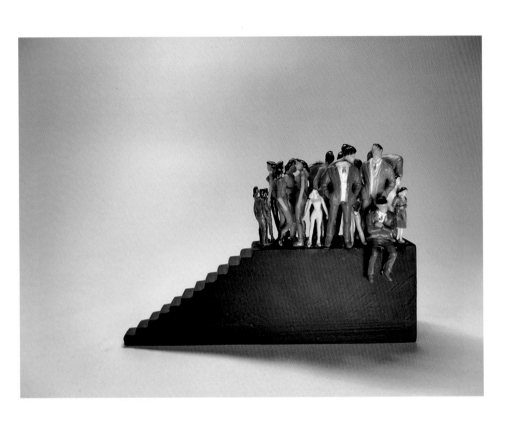

꽃들에게 희망을 Hope for the flowers 12×8×3cm Stone figure 2019

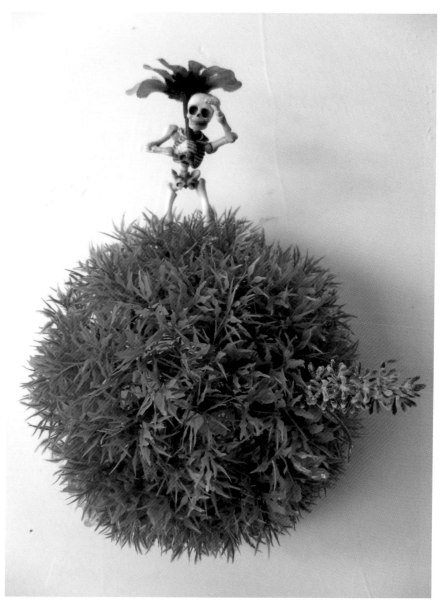

못찾겠다 꾀꼬리 I can't find it 38×26×28cm Mixed media 2018

You are my sunshine

류병학
미술비평가

이사를 끝내고 오랜만에 외출했다. 분당선을 타고 복정에서 8호선으로 환승해 잠실역에서 다시 2호선으로 갈아타 성수역에 내렸다. 난 3번 출구로 나갔다. 말 그대로 '불볕'이었다. 난 불볕더위를 뚫고 뚝도시장에 당도했다.

머시라? 뚝도시장에 특별한 것이라도 있느냐고요? 있다! 뚝도시장 거리 사이에 어울릴 듯 어울리지 않을듯싶은 예술공간이 하나 있다. 랩(Lab)29가 그것이다. 내가 폭염을 뚫고 랩29를 방문한 이유는 최근 페북에서 보았던 흥미로운 작품이 그곳에 전시되어 있어서다.

뭬야? 어떤 작품이냐고요? 안창홍의 '무례한 복돌이'(2010)를 모티브로 작업한 박건의 '향수'(2018)이다. 난 조선 시대의 '토박이그림民畵'나 산수화 등을 패러디(parody)한 현대작품들은 보았지만 동시대 작가의 작품을 패러디한 작품은 처음 보았다.

당신도 아시다시피 패러디는 미술 작품에서부터 시나 문학 그리고 음악이나 영화 또한 광고에 이르기까지 주로 명작을 모방(인용 혹은 차용)하여 그것을 풍자 또는 조롱하는 작품으로 이해하곤 한다. 패러디의 어원인 paradia의 접두사 'para'는 이중의 의미를 지닌다. 하나는 '대응하는(counter)' 혹은 '반하는(against)' 뜻으로 두 작품의 대립 또는 비교로서 우리가 흔히 알고 있는 기존 작품을 조롱하거나 우습게 만들려는 의도를 가지고 그 작품을 모방(인용 혹은 차용)하는 것이다.

다른 하나는 대립이 아닌 '이외의(beside)'라는 뜻으로 '참조'의 뜻을 지닌다. 오늘날 어느 작가가 기존 작품에 '대응'하고자 한다면 무엇보다 기존 작품에 대한 현실 인식을 관통한 탁월한 분석력을 필요로 한다. 하지만 '옛 작품에 대한 현실 인식을 관통한 탁월한 분석력'은 졸라 어렵다.

따라서 난 박건이란 작가가 궁금했다. 그는 누구일까? 그를 젊은 작가로 보기에 그의 '내공'이 장난이 아닌 것 같다. 그렇다고 그를 안창홍과 같은 60대 작가로 보자니 그런 사례가 없었다는 점에서 망설여진다.

도통 무신 말인지 모르겠다고요? 조타! 구체적인 작품'들'을 사례로 들어 말해 보도록 하겠다. 일단 안창홍의 '무례한 복돌이'를 보자. 그것은 안창홍의 〈베드 카우치(Bed Couch)〉 시리즈 중 한 작품이다.

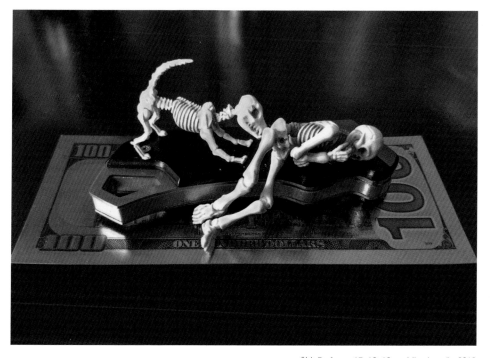

향수 Perfume 15×10×10cm Mixed media 2018

원피스를 입은 여성이 카우치 베드(Couch Bed)에 불편하게 누워 정면을 바라보고 있다. 여성의 원피스는 미끈한 허벅지를 따라 팬티를 보일 듯 말 듯 짧게 그려져 있다. 그리고 여성은 수줍은 듯 왼손으로 입 주변을 가리고 있다.

그런데 깡마른 강아지가 여자의 '똥꼬'에 코를 대고 킁킁거리는 것이 아닌가. '무례한 복돌이'가 아닐 수 없다! 머시라? '복돌이'가 부럽다고요? 뭬야? 혹 '복돌이'가 작가 자신을 은유한 것 아니냐고요?

어쩌면 '복돌이'는 섹시한 여성을 바라보면서 침을 꿀꺽 삼키는 넘덜을 은유한 것이라고 할 수도 있지 않을까? 그렇다면 여자는 자신의 섹시한 포즈를 보고 침을 꿀꺽 삼키는 넘덜을 향해 '니들도 그러고 싶지 않니?'라고 눈빛으로 말하듯 정면을 바라보고 있는 것이란 말인가?

안창홍의 '무례한 복돌이'는 '불편한 진실'을 폭로한다! 물론 그는 여자 모델의 불편한 진실도 놓치지 않는다. 여자는 수줍은 듯 왼손으로 입

주변을 가리고 있는가 하면, 그녀의 시선은 당당하게 당신을 향하고 있다.

부끄러움과 당당함이 함께 표현된 여자 모델은 '빨강' 슬리퍼를 신고 있다. 이를테면 그녀는 감추고자 하는 속내와 드러내고자 하는 욕망을 동시에 표현해 놓았다고 말이다. 따라서 그녀는 넘덜을 유혹하면서 동시에 글마들의 관음증을 박탈하고 있는 셈이다.

안창홍은 '카우치 베드'로 표기하지 않고 '베드카우치'로 표기해 놓았다. 와이? 왜 그는 '베드'를 '카우치' 앞에 위치시킨 것일까? 혹 그는 '베드'를 '침대(Bed)'뿐만 아니라 '나쁜(bad)'도 염두에 둔 것은 아닐까?

안창홍에게 '좋은 아티스트(good artist)'는 바로 '나쁜 아티스트(bad artist)'이다. 왜냐하면 그에게 '좋은 아티스트'는 무엇보다 (상식적인 측면에서 보았을 때) '나쁜 아티스트'가 되어야만 하기 때문이다.

따라서 안창홍의 '나쁜 그림(bad painting)'은 우리의 '불편한 진실'을 폭로한다는 점에서 '좋은 그림(good painting)'이 되는 셈이다. 그런데

빈틈이 없어 보이는 안창홍의 '무례한 복돌이'를 박건이 '무례한 해골'로 재구성해 놓았다.

자, 이제 박건의 '향수'를 보자. 박건은 안창홍의 '무례한 복돌이'에 그려진 작업실 바닥을 "베트남에서 산 천 원짜리 100불 소꿉 돈을 양탄자로 깔고" 카우치 베드를 "선물 받은 고성능 칼로" 자리바꿈시켰다.

그리고 박건은 안창홍의 '무례한 복돌이'에 출연한 여자 모델과 복돌이를 모두 해골로 전이시켰다. 이를테면 박건의 '향수'는 마치 돈도 젊음도 한순간이라는 듯 '무례한 삶'으로 재구성해 놓았다고 말이다. 박건은 '향수'에 관해 다음과 같이 진술했다.

"이 작업은 안창홍 작품 무례한 복돌이(2010)에서 영감을 받았다. 원작과는 사뭇 소재나 주제가 다르지만 발상에 대한 오마주이자 패러디다. 제목은 중의로 향수라 붙였다. 콩콩 냄새를 맡는 듯도 개않고, 사물이나 추억에 대한 그리움도 좋다."

패러디는 무엇보다 '옛 작품을 해체'시키기 위해서라도 바로 그 옛 작품을 '긍정'해야만 한다. 특히 기존 문화에 대한 '똥침'은 자기 문화에 대한

자부심이 있을 때 가능케 되는 것처럼, 안창홍의 작품에 대한 패러디 역시 안창홍 작품에 대한 자부심이 없이는 불가능하다.

바로 그런 점에서 박건의 '향수'는 오마주이면서 패러디인 셈이다. 물론 패러디에는 전략이 필요하다. 그리고 전략을 구상할 때 상대방의 '허점'을 고려해야만 한다. 허점? 흔히 그러듯 종교인의 허점은 신앙이듯이 이념을 가진 자의 허점은 그의 신념이다. 그럼 경제인의 허점은? 이윤이다!

그렇다면 예술가의 허점은? 머시라? 예술가의 허점은 진실이라고요? 만약 예술가의 허점이 진실이라면 아티스트는 진실의 허점을 극복해야만 하는 것이 아닌가? 그렇다면 진실의 허점을 어케 극복할 수 있단 말인가? 진실은 무슨 얼어 죽을… 거짓만 한 삼십 년 더 해봐라!

뭐야? '예술은 사기'라는 백남준의 말이 떠오른다고요? 백남준은 다음과 같이 진술했다. "원래 예술이란 반이 사기다. 속이고 속는 것이다. 사기 중에서 고등사기다." 그렇다. 백남준은 '고등사기꾼'이다.
네? 고등사기꾼은 누구냐구요? 만약 정치인과 기업인이 '사기꾼'이라면, 그 '사기꾼'을 사기 치는 사람이 바로 '고등사기꾼'이 되는 셈이다. 두 말할 것도 없이 여기서 말하는 '고등사기꾼'은 다름 아닌 '아티스트(artist)'이다.

머시라? 박건이 누구냐고요? 박건(1957년생)은 80년대 안창홍과 함께 활동했던 '멘탈 게임(mental game)'에 능통한 아티스트이다. 만약 당신이 랩29를 방문한다면 촌철살인적인 박건의 40여 점에 달하는 작품들을 만나게 될 것이다. '수다'가 길어져 이곳에 작품 이미지 몇 점만 올려놓는 것으로 대신한다.

박건의 개인전 〈너는 내 운명〉을 강추한다! 머시라? 박건의 개인전이 어제(7월 31일) 끝났다고요? 다행이도 박건의 개인전은 8월 7일부터 8월 25일까지 연장되었다. 그런데 그 연장전시 기간 문이 항상 열려있는 것은 아니란다.

따라서 관람을 원하시는 분들은 박건의 개인전을 기획한 양정애 큐레이터에게 사전 예약을 하시기 바란다.

● 류병학 페이스북 20180730

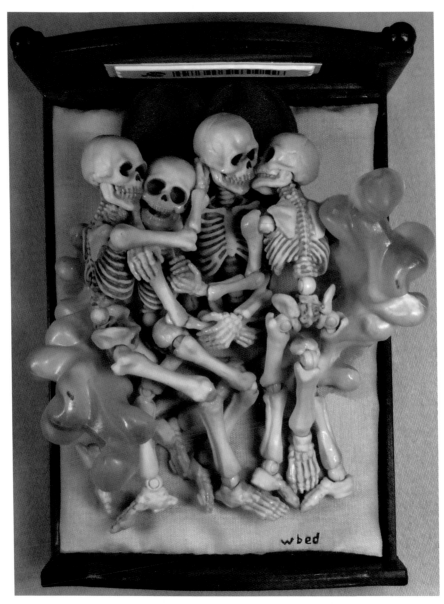

더블베드 w_bed 11×8×6cm Figure 2019

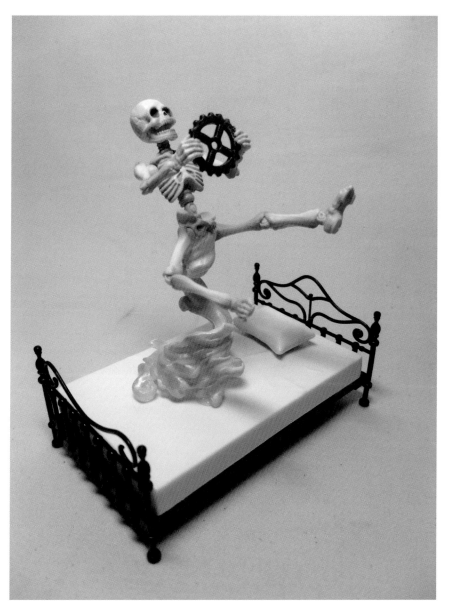

Orgasm Drive 11×8×8cm Figure 2018

Dear Betty Dawson—Grow the Amazon in your room 16×11×4cm Gift box and figure 2019

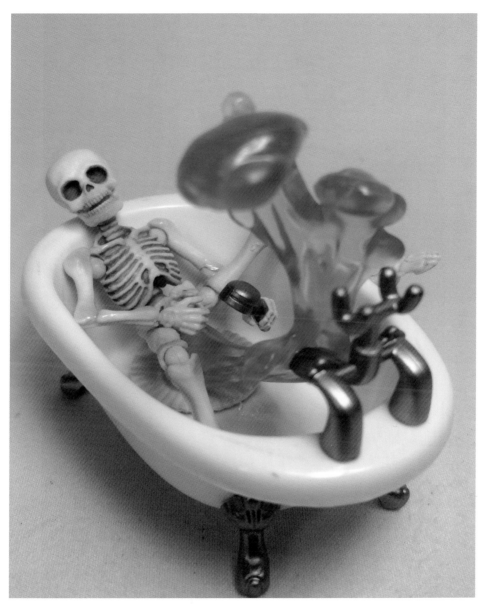

Shower 8×8×5cm Figure 2019

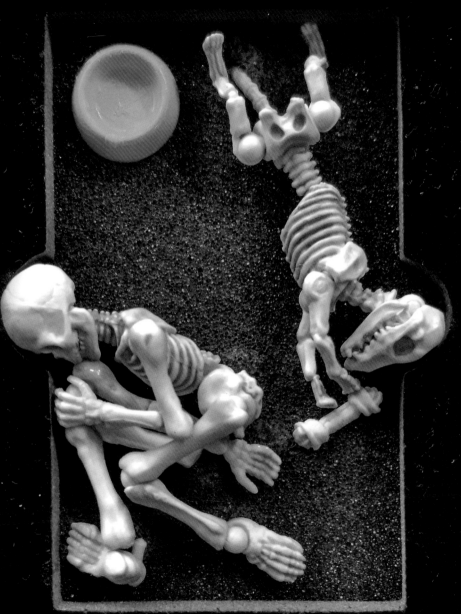

개밥그릇달 Moon 10×10×3cm Paper box and figure 2018

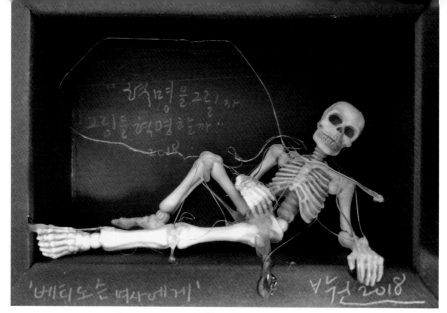

Dear Betty Dawson-혁명을 그릴까 그림을 혁명할까 16×11×4cm Gift box and figure 2018

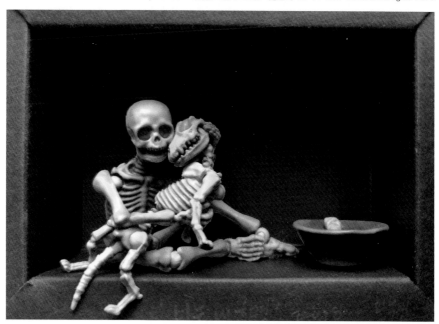

너는 내 운명 16×11×4cm Gift box and figure 2018

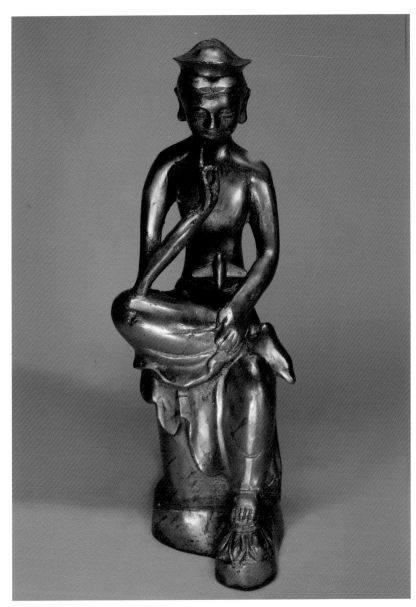

비행반가사유 Flight-thinker 24×9×9cm Iron 2019

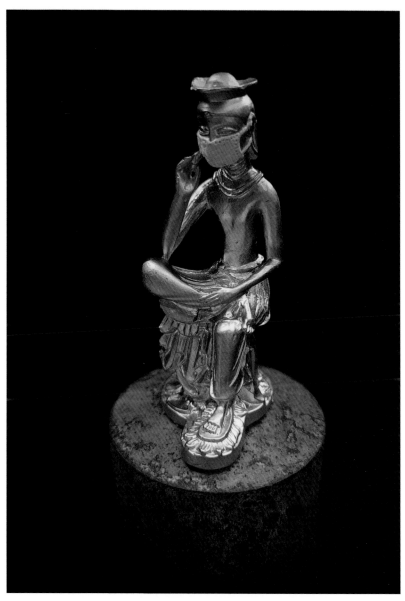

코로나반가사유 13×6×6cm Industrial product objet 2020

이명박 박근혜 정권 시절의 작업을 모았다.
세월호, 국정농단, 탄핵을 주제로 한 만평과 탈핵 예술가 모임인 〈핵몽〉을 통해 생산한 작품

stop-촛불, 미술행동

박건,
그이가 화엄으로 가는
세상의 문을 열고 있다

홍성담
미술가

화가인 우리는 다른 수많은 예술가들을 시시때 때로 만난다. 또는 동료 예술가를 스토킹에 가까 울 정도로 관심을 두고 들여다 보기도 한다. 이 것은 자신의 작업과정을 통해서 세상을 바라보 기도 하지만, 또는 동료의 작업을 통해서 더 다 양한 세상을 만나고 자신의 깨달음을 얻기도 한 다는 뜻이겠다.

나는 내 작업에서는 일체 묻지 않던 질문을 타인 의 작품을 보면서 그간 아껴두었던 질문을 던지 고, 그 대답을 스스로 찾기 위해서 그들의 작업 속에 들어가 내밀하게 살펴보기도 한다.
우리 예술가들은 이러한 방법으로 타인을 이해 하고 세상을 바라보며, 나와 상반되거나 반대쪽 에 있는 세계와 화해의 길에 나서게 된다.

나는 예술가 박건을 1984년 '시대정신전'에서 만난 이후로 지금까지 귀중한 화우로서 이 누추 한 세상을 함께 살아오고 있다. 그 당시에 그이 는 상징성이 강한 판화들과 미니어처 작업과 간 결한 퍼포먼스를 내놓았다. 그이가 1990년대에 미술 교사로서 전교조 운동으로 작업이 뜸하다 가 2017년 핵몽전을 참가하면서부터 내놓은 공 산품 시리즈가 1980년대 초기작업의 강한 상징 성을 순식간에 회복했다. 미니멀한 작업으로 종

말론적인 분위기와 또한 인간만이 향유할 수 있는 질탕한 놀이까지 모두 담아냈다.

나는 그이의 이런 일련의 작업들 속에 들어가 아주 조심스럽게 천천히 산책하면서 나에게 못했던 질문을 끊임없이 던져본다. 질문에 대한 대답은 어쩔 수 없이 나의 작업을 그이의 작품과 데칼코마니를 하거나 오버랩을 통해서 얻어낼 수밖에 없다. 결국 그이를 통해서 나를 이해하고 내가 바라보는 세상을 이해하고 그와 내가 동시대에 살아가는 이 시간대를 이해하게 된다.

공산품 해골을 중심으로 진설된 그이의 작업 속에서 나는 '우리 시대의 아버지'에 대한 수많은 고통스러운 편린들을 만난다. 그것이 아버지에 대한 원망이든 그리움이든, 그 아버지로 인해 생겨난 트라우마를 조용히 감내하고 있는 예술가 박건의 고요한 얼굴을 바라보게 된다. 한국전쟁 이후 격심한 반공 시대에 휘몰려 옥살이를 하며 사회와 격리되어 살아야 했고, 고문과 후유증으로 일찍이 생을 마감한 아버지의 시커먼 고통들과 부단히 화해하려는 모습을 본다. 또한, 피난민으로서 독립된 여성으로서, 자유롭고 당당하게, 불꽃처럼 살다 가신 어머니에 대한 존경과 회한도 그이의 여린 가슴에 새겨 있다. 그래서 성이

갖는 기쁨이 정치 도구화되어 인권이 침해되는 현실을 반영하는 작업으로 나타나기도 한다.

나는 이쯤에서 다시 부질없는 하나의 질문 앞에 서게 된다.
'과연 예술가란 어떤 존재인가?'

그것이 행복한 경험이든, 고통스러운 경험이든, 선인이든, 악인이든, 유복하게 자랐든, 뼈를 깎는 가난한 시절을 겪었든, 사랑을 하든, 사랑에 실패했든, 독서량이 많든지 작든지, 재주가 많은 사람이든지 적은 사람이든지, 가방끈이 길든지 짧든지 간에 각자 그 경험의 창문을 통해서 세상과 나를 진솔하게 성찰하는 존재가 바로 예술가가 아닌가 싶다.
그래서 예술가는 '화엄의 세상'으로 들어가는 커다란 문을 여는 존재들이다. 작은 꽃, 큰 꽃, 하얀 꽃, 빨강 꽃, 잘생긴 꽃, 못생긴 꽃, 이 꽃들이 동시에 확! 피우는 세계, 그 화엄의 세상을 위해 오늘도 예술가들은 자기만의 꽃을 키우고 있다.

예술가 박건. 그이도 '아버지'의 고통과 화해하려는 끊임없는 노력을 통해서 키운 꽃 한 송이를 들고 저 화엄의 세상으로 가는 문을 두드리고 있다.

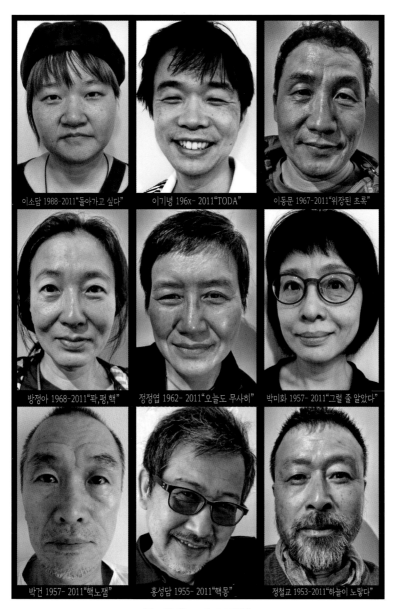

이소담 1988-2011"돌아가고 싶다"　이기녕 196x- 2011"TODA"　이동문 1967-2011"위장된 초록"

방정아 1968-2011"꽉,펑,핵"　정정엽 1962- 2011"오늘도 무사히"　박미화 1957- 2011"그럴 줄 알았다"

박건 1957- 2011"핵노잼"　홍성담 1955- 2011"핵몽"　정철교 1953-2011"하늘이 노랗다"

Stop A3 Pigment print 2019

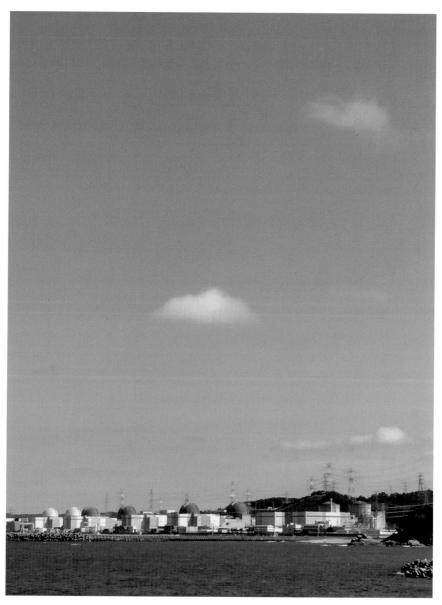

하늘은 파랗게 구름은 하얗게 Camouflaged green A3 Digital print 2019

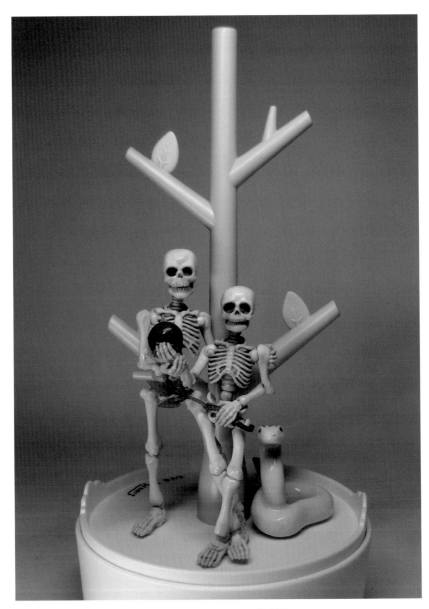

Eve 14×10×10cm Mixed media 2018

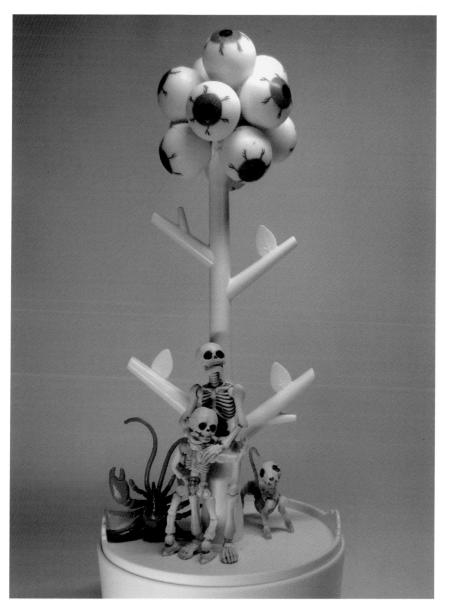

···기다리다 Waiting 24×10×10cm Mixed media 2018

피폭-양 Radiation exposure 10×10×15cm Mixed media 2018

강311 Fukushima 10×10×10cm Mixed media 2018

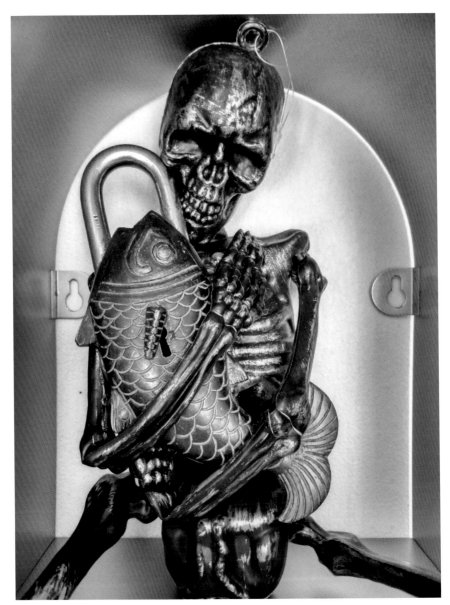

방사물고기 Radioactive fish Mixed media 2019

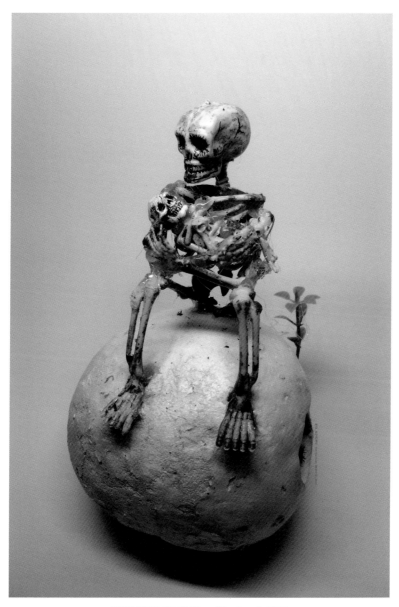

바닷가 피에타 10×10×15cm Mixed media 2018

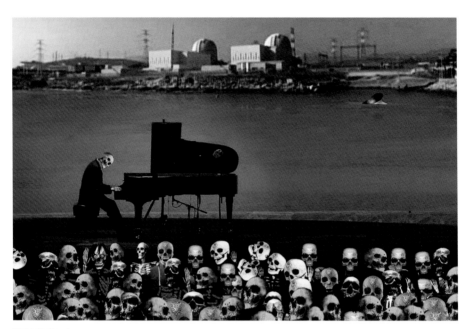

원전소나타 Nuclear power sonata A3 Digital print 2016

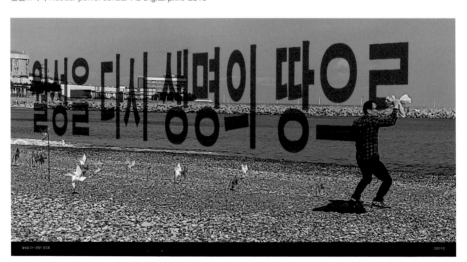

Wolseong–Land of life again Text performance Wolseong Nuclear Power Plant 2020

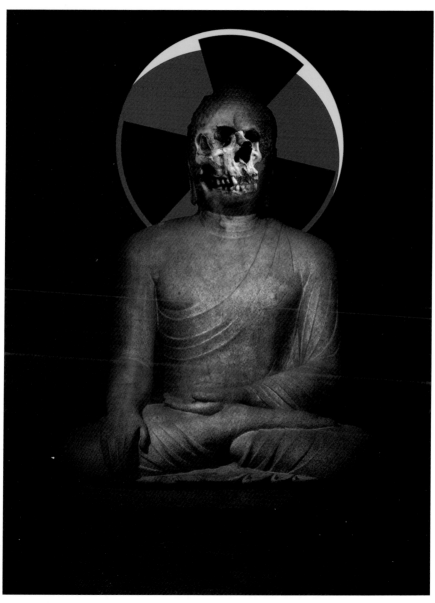

방사부처 A3 Digital print 2016

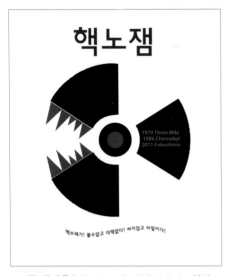

핵노잼-손톱 Radioactive nails A3 Digital print 2018

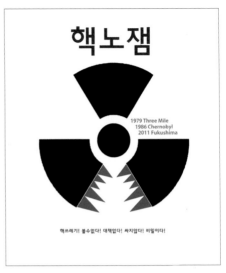

핵노잼-이빨 Radioactive teeth A3 Digital print 2018

팔광핵산 Nuclear gambling A3 Digital print 2016

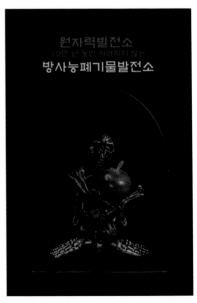

방사능 폐기물 발전소 Digital print 2020

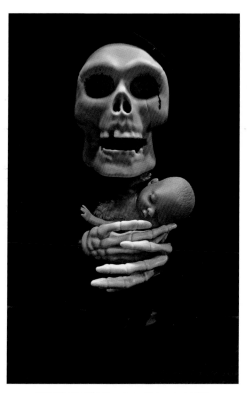

핵피에타 12×20×25cm Industrial product 2020

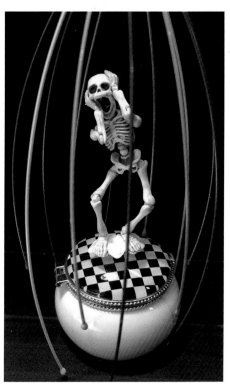

핵우 12×20×25cm Industrial product 2020

국정농단 탄핵도 Impeachment trial A3 Digital prin 2017

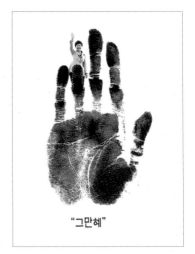

그만혜 Stop being the President A3 Digital print 2017

탄핵의 탄생 The birth of impeachment A3 Digital print 2017

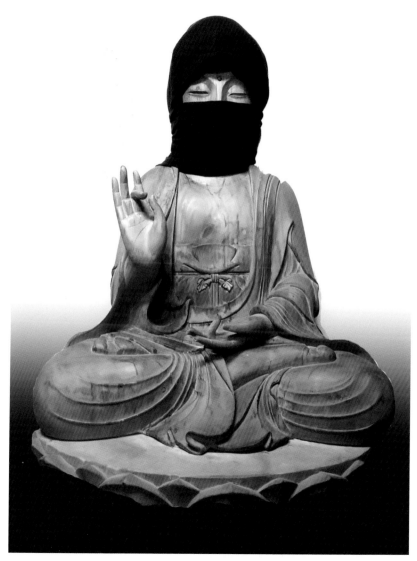

복면부처 Masked Buddha A3 Digital print 2015

심장이 뛴다 Performance-Heart Beating Poster 2017

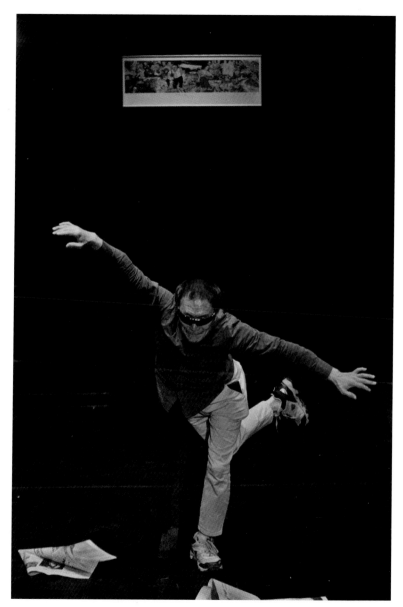

균형 Balance-One's heart beats 40′ 블랙텐트 2017

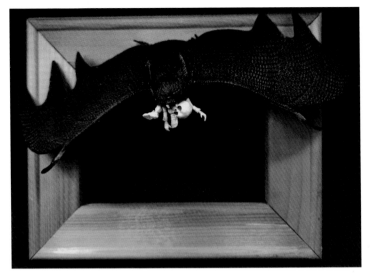

박쥐의 공습 Bat invasion
20×28×8cm
Figure on wood
2020

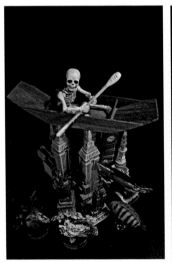

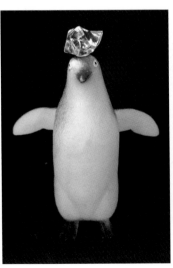

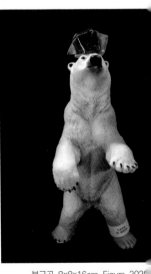

빙수야 75×53cm Digital print 2020

남극펭귄 8×8×16cm Figure 2020

북극곰 8×8×16cm Figure 2020

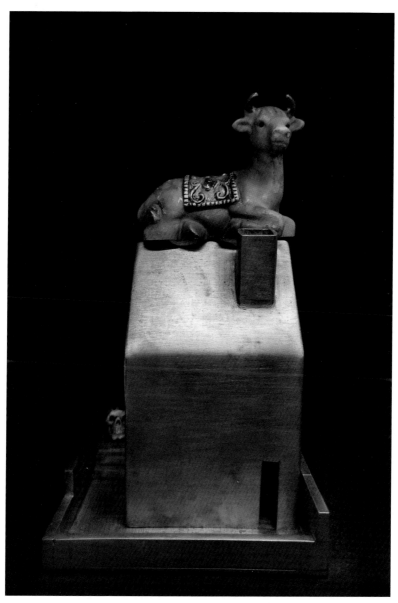

지붕 위의 소 75×53cm Digital print 2020

숲과 날개 Forest and Wings
3×3m 작업장 내벽에 테이핑 Taping on wall 2002-2012

노무현, 김대중, 김영삼 정부 시절에 미술 교사로서 〈신나는 미술 수업〉과
〈대안적 삶-숲과 날개〉를 실험하는 하는 한편으로 그린 그림- 푸름을 새벽,
시작, 자유로움을 상징하는 빛으로 보았다.

숲과 날개 (2002-2008) 숲은 자연 날개는 자유를 뜻한다. 입고 먹고 잘 곳을
스스로 찾는다. 갈, 황토물을 들이고 옷을 짓는다.
효소와 술을 담근다. 농약과 화학비료 없이 텃밭을 가꾼다. 나무 돌 흙으로
쉼터와 일터를 짓는다. 오래되고 낡은 것 버림받은 것을 살린다. 땀 흘려 하는
일과 놀이를 즐긴다. 자연과 더불어 자유를 누린다. 고장 난 사람과 사랑도…

푸름-숲과 날개

까마귀 Mount Baekdu Crow 120×360cm Acrylic on blackboard 2007
부엉이 Owl 10×20×2.5cm Acrylic on paint box 2010

묵시 A silent record 40×47cm Acrylic on panel 2009

손톱-세월304 Ferry Sewol 40×47cm Acrylic on canvas 2014

강416 손톱 Ferry Sewol 24×19cm Acrylic on canvas 2014

손톱-팽목항 Ferry Sewol 65×50cm Acrylic on canvas 2014

빈방 An empty room 16×23cm Acrylic on canvas 1990

바람 Wind 16×23cm Acrylic on canvas 1996

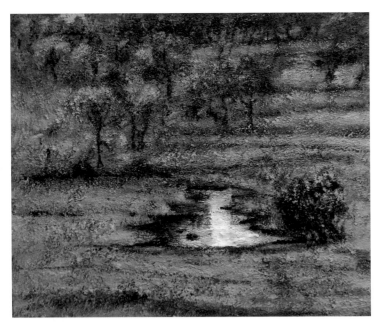

남북여백-DMZ 65×50cm Acrylic on canvas 2010

독도 Dokdo Island 30×20cm Acrylic on canvas 2009

탁족도 Washing feet 45×38cm Acrylic on canvas 2009

푸른 리비도의 초상

하일지
화가, 〈경마장 가는 길〉 저자

박건의 작품, 〈또 다른 나〉와 〈얼굴 없는 나〉를 보는
순간 나는 강렬한 인상을 받았다. 이 두 작품은 인간
내면의 또 다른 자아, 즉 리비도를 형상화한 것이다.

〈또 다른 나〉는 푸른색 배경에 검은 그림자를 드리운
채 앉아 정면을 바라보고 있다. 가랑이를 활짝 벌리고
앉아 정면을 응시하고 있는 그 모습은 에드와르 마네
의 〈올랭피아〉만큼이나 도발적이다. 그러나 올랭피아
와는 좀 다르다. 올랭피아는 객관적 대상을 그린 것이
지만 〈또 다른 나〉는 분명히 그 존재를 감각할 수 있지
만 형상화할 수 없는 것을 그리고 있다는 것이 그 차이
다. 말하자면 전자는 객체를 그리고 있지만 후자는 주
체를 그리고 있다는 것이다. 이런 차이를 드러내고 있
는 것이 밝은 명암의 푸른 몸뚱아리를 거친 터치로 처
리하고 있다는 것이다.

그리하여 누드는 푸른 바탕과 검은 그림자를 배경으
로 흡사 유령 같은 모습을 하고 있는 것이다. 그 유령
은 수시로 우리를 도발하고 있는 것이다. 리비도를 이
렇게 격조 있게 표현하는 작가의 솜씨가 놀랍다. 참 좋
은 작품이다.

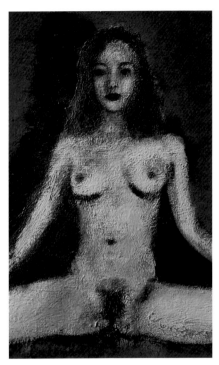

또 다른 나 Another me 53×45cm Acrylic on canvas 2010
(부분)

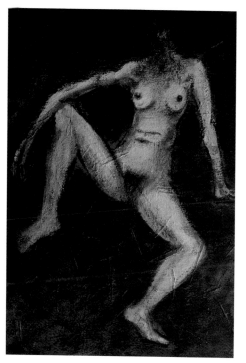

얼굴 없는 나 Faceless me 45×53cm Acrylic on canvas 2010

〈얼굴 없는 나〉 또한 같은 시각으로 보면 참 재미있는 그림이다. 앞의 그림은 그나마 단정한 자세를 하고 있다면 두 번째 그림은 몹시 흐트러진 자세를 취하고 있다. 리비도라는 것이 본래 그런 것이다. 통제할 수 없이 흐트러진 몸짓으로 우리를 덮쳐온다. 게다가 그것은 마치 술에 취한 것처럼 얼굴이 없다. 이 그림에서 붓 터치는 더욱 거칠고 대범해지는 것도 이런 리비도의 특성을 잡아내기 위해서일 것이다.

이 두 점의 그림을 보면서 나는 두 가지 점에서 작가를 칭찬하지 않을 수 없다. 첫째, 색이나 터치를 꼼꼼히 들여다보면서 그의 미적 센스가 놀랍다는 점이다. 둘째, 작가의 사유의 깊이가 놀랍다는 점이다. 이제 막 그림에 입문한 신출내기 화가인 나의 관점에서는 박 화백이 보여주는 높은 경지를 흠모하지 않을 수 없게 된다.

전두환 군사 반란 시절 모두가 투견이었다.
시대와 현실을 주제로 한 80년대 초기 미니어처와 목판화

투견-시대정신

박 건의 '강'

성완경
미술비평가

잘려진 목에 바이올린을 켜는 소녀와 피 빛 강물에 떠내려가는 인간 군상들이라는 이야기 구조를 갖는 이 작품은 정통 조각 작품이기보다는 이야기 그림이나 만화에 더 가깝다. 한번 힐끗 내려다 보기만 해도 순간적으로 신선한 충격을 불러일으키는 노골적인 폭력과 음악적 선율이 공존하고 있지만, 다만 강은 좀 더 원경으로 파노라믹하게, 바이올린 소녀는 클로즈업이나 상징으로 부각되었다는 점에서 상상적 재구성을 가능케 한다. 음악의 선율과 강물의 흐름은 인간의 모든 재앙을 떠밀어 보내버리는 마술적인 힘, 바로 그것이리라.

> 한국 현대미술의 새 주제를 찾아 5
> 사건으로서의 오브제
> 작품선정·해설/성완경

조각이기보다는 이야기 그림

이달의 마당 미술관에서 우리는 박 건의 작품 '강ㅍ'을 만난다. '강'은 입체 작품이지만 통상적인 의미에서의 '조각 작품'이기보다는 일종의 이야기 그림-미술적인 의미로 충만한 이야기책 속의 삽화에 더 가까워 보인다. 이야기의 의미는 단번에 해독되지 않는 편이다. 그것은 오히려 수수께끼처럼 우리의 상상력을 자극하며 거기에 있다. 그냥 있는 것도 아니고 상당히 충격적이고 도도하게, 이상한 마력으로 우리의 눈길을 끌며 거기에 있다. 어쩌면 이야기 그림이라기보다는 그 자체가 이야기이거나, 또는 이야기를 흡인하는 동력 장치, 아니면 이야기의 에너지라고 하는 게 더 나을지 모르겠다. 도도하다는 것은 이 같은 이야기의 흐름의 도도함-달변이나 이야기의 솜씨 같은 것을 두고 한 말이다.

이야기 자체는 수수께끼 같으나 그것은 대단원大団圓의 박력과 끝마무리의 익숙한 솜씨 같은 것을 느끼게 한다. 아마도 그것은 연출된 무대와 같은 효과에서, 특히 인형극이나 애니메이션필름(흔히 만화 영화라고 부르는 것)의 마지막 장면이 그대로 정지해 있는 것과 같은, 그 '이야기의 여운을 느끼게 하는' 장면의 상징성에서 오는 것이 아닌가 한다. 아무튼 이같은 장면성, 풍경과도 비슷한 것, 이야기를 발견하고 상상하는 동안 시선을 배회하게 하는 펼쳐진 넓이로서의 풍경, 인물, 들판, 강의 수평적인 배치와 부분적인 채색 등의 요소가 이 작품을 통상적인 조각 작품-수직적 무게, 단일 형태, 조형성과 재료의 특성을 강조한 단일 채색, 부동성과 기념비성, 아카

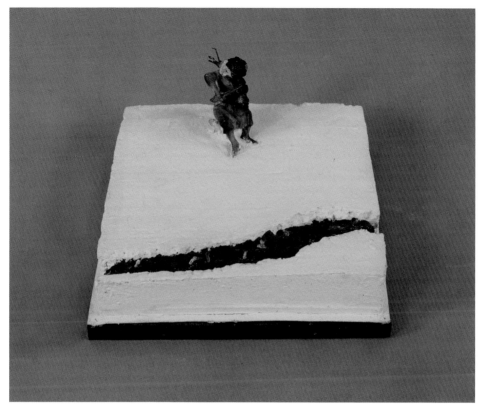

데믹한 원리의 준수 등-에 보다는 회화나 삽화,
또는 회화적으로 연출된 무대나 애니메이션 필
름 속의 영상에 더 가까운 것으로 만들고 있다.

전시장에서 작품이 놓인 받침대의 높이가 우리
의 허리께에 밖에 닿지 않아 우리의 시선이 작품
을 굽어보게 되어 있는 점, 그리고 사방 40센티

미터에도 못 미치는 넓이에 한 뼘도 채 안 되는
크기의 인물(인형)과 들판을 가로지르는 강, 그
리고 그 속을 떠내려가는 작은 미니어처 인형들
(플라스틱으로 만든 조립식 장난감 병정들, 채색
을 한 몸의 일부분들이 강물 위로 솟아나 있다)
등이 펼쳐 보여지고 있다는 점 역시 이 점을 두
드러지게 느끼게 한다.

규모의 작음과 장면적인 성격은 특히 이 같은 종류의 박 건의 작품이 때로 유리처럼 투명한 플라스틱 상자로 씌워져 전시됨으로써 더욱 강조된다. 정면으로 바라보거나 위로 약간 올려보게 되는 대개의 조각 작품들의 경우와는 다른 종류의, 별개의 크기의 감각이 여기선 작용한다. 유리나 특별 플라스틱 상자 속의 물체들은 그것을 '들여다보는' 시선의 근접한 거리와 밀폐된 공간의 무대 공간적인, 장면 배치적인, 모형도적인 특성 때문에 마치 어둠 속에 홀로 조명받고 있는 무대 위처럼 보는 사람의 시선을 그 무대로, 상자의 내부로 끌어들이는 힘을 가질 뿐 아니라, 실물의 자연스런 축소판으로서, 친근한 미니어처로서, 보다 유연하고 자연스러운 시선을 그리고 섬세하면서도 전체적으로 감싸는 듯한 시선을 유인하는 힘이 있다.

달콤함에 감싸인 비극의 감정

거울 가게나 '선물의 집'이나 완구점에서 파는 인형, 장난감 동물, 천으로 만든 꽃, 집, 풍차, 조가비 등이 들어 있는 작은 유리 상자를 생각해 보라. 박 건의 이 작품 '강'은 투명 상자가 씌워 있지 않다. 그러나 나는 박 건이 이를테면 삭발한 마네킹의 머리를 향해 장난감 병정들이 저격 자세를 취하고 있는 그의 또 다른 작품 '행위' ('83년 4월 제3미술관의 시대 정신전 출품작)를 투명한 상자로 씌웠던 것과는 달리, 이 작품에

반드시 그것을 씌우지 말아야 할 이유가 있었다고 생각하지는 않는다.

그것은 이 작품에 이미 꼭 맞는 뚜껑이 씌워져 있었으며(적어도 작품의 보존을 위해서는) 이와 별도의 다른 덮개를 필요로 하지 않았기 때문이다. '강'은 제과점에서 파는 케잌 상자의 케잌을 떠받친 받침대를 이용해서 그 위에 스티로폼 판을─스폰지케잌 정도의 두께로─붙이고 젯소(아교와 소석회의 혼합물)와 백색 페인트칠을 하여 무대를 만든 다음─다시 말해 이 비극의 대지의 지층을 만들어낸 다음─그 위에 바이올린을 켜는 인형과 강 따위를 배치한 것이다. 전시장─11월의 마지막 주에 관훈미술관에서 열렸던 '횡단' 전─에서 이 작품을 보았을 때, 거기엔 특별한 '덮개'가 없었다.

그러나 이 작품의 사진 촬영을 위하여 스튜디오에 작품이 옮겨져 왔을 때 나는 흥미 있는 덮개가 그 위에 씌워져 있는 것을 발견했다. 바로 그 받침대와 꼭 맞는 원래의 케잌상자의 덮개가 그 위에 씌워져 있는 것이었다. 케잌을 자르기 위하여 상자의 뚜껑을 열기 전까지는
그것은 여는 것과 조금도 다를 바 없는 완전한 케잌 상자였다. 단지 뚜껑을 열었을 때 마주하게 되는 것이, 달콤하고 부드러운 크림으로 둘러싸이고 밀가루와 계란과 설탕으로 버무린 부드러운 살과 살의 층 사이에 더 부드럽고 달콤한 잼이 들어 있는 진짜 케잌이 아니라, 흰빛의 대지,

그 살갗 밑의 지방질을 헤치고 그 벌어진 상처 속으로 아직 아물지 않은 붉은 속살을 내비치듯 도랑처럼 깊게 패인 한 줄기의 강과, 그 강을 굽어보며 바이올린을 켜고 있는 목이 부러진 인형인 것이다.

달콤함과 비극적 감정이 한데 녹아드는, 이 충격적인 데코레이션을 얹은 케이크를 명명할 어떤 이름도 나는 생각해낼 수 없다. 단지 어떤 숭고함-신선한 충격 뒤에 따르는 숭고함의 여운 같은 것, 전체를 한꺼번에 다 보았을 때, 극의 대단원을 이해하였을 때 홀리게 되는 한 방울의 눈물 같은 것, 바로 그러한 감정, 신선함이나 충격이라는 것으로부터 도저히 분리해낼 수 없는 것으로써의 어떤 감정을 이 작품 앞에서 느꼈다는 것만 얘기할 수 있을 뿐이다.

달콤함에 뒤섞인 비극의 감정, 이른바 멜로드라마적인 감정이 참된 예술이 자아내는 숭고한 미적 감동과 어떻게 다른지, 어떤 차원에서 구별되어야 하는지를 정확히 설명한다는 건 이 자리에서 어려운 일이다. 그러나 분명한 것은 앞의 두 감정-달콤함과 비극의 감정-의 혼합이 숭고미의 기층을 이루는 것, 적어도 그 원자재가 아니겠는가. 그것은 떡으로 빚어 크림까지 뒤집어씌운, 누구나 먹고, 누구나 쉽게 물리는 그러한 달콤함도 아니고 저 일반화의 거센 목소리, 진부하고 행정적인 스토리텔링의 기술로 만들어지는 비극의 교화도 아니다.

드러나 있는 폭력

정통적인 조각-구상 조각이든 추상 조각이든 대개 그 나름대로 아카데믹한 규범을 따른 조각들-이 같은 신선한 감동에의 참여를 반드시 배제한다고 말하기는 어렵다. 그러나 이 작품이 이런 조각들과는 다른 양식을 취하고 있다는 점과 그것이 이루어내는 특이한 효과는 반드시 주목되어야 할 것이다.

새로운 양식만이 반드시 새 술을 담아낼 수 있는 경우도 있는 법이다. 박건의 이 작품의 양식을 그 재료와 기법, 효과와 함께 음미해 보는 것이 이 때문에 중요하다고 생각된다. 더구나 어떤 양식은 확립된 일반적인 양식으로부터 너무 동떨어져 있어 '의미 있는 언어'로써 주목받을 기회를 처음부터 박탈당하는 경우가 있다. 너무 새롭다는 것이 부정적인 반응을 불러일으키는 것은 대개 너무 속되다든가, 고귀하지 않다든가, 재료나 기법이 하찮다든가, 장난기가 있다고 생각된다든가, 혹은(지난 호의 '마당미술관'에서 설명했던 것처럼) 너무 스토리텔링이 강하다든가 또는 금기가 되는 요소를 사용했다든가 하는 경우이다-성, 죽음, 출산, 권력, 폭력, 신성 모독 등의 주제는 그 주제 자체만으로도 금기가 되기도 하고 또는 그 노골성의 단계에 따라 허용의 범위가 변하기도 한다.

박건의 작품에서 아마도 이와 관련될 수 있는 요

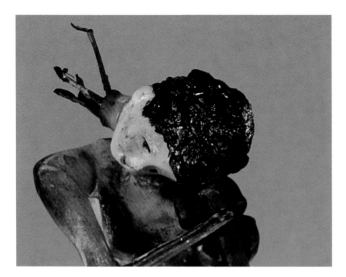

강 (부분)

그리고 무엇보다도-아마 이 모든 요소들보다도 더 고약하게 생각되는 것은 금기인 '폭력'이 너무도 구체적이고 물질적으로 드러나 있다는 점일 것이다. 동체로부터 분리되어 바이올린의 소리에 더욱 가까이 가듯 거의 수평으로 누워 어깨 위에 얹혀 있는 소녀의 머리는, 생각하기 나름으로는 참혹한 완력으로 동체로부터 분리해낸 것처럼, 그 생생한 절단, 뿌리 뽑힘의 흔적을 지니고 있다.

소들은 규모가 통상적인 조각의 개념에 비추어 너무 작고, 재료가 별로 견고하지 않고 하찮아 보인다는 점, 대부분의 현대 조각가들이-심지어 '오브제'나 '물질', '행위' 등에 관련된 작가들조차도 별로 주목하지 않는, 도자나 석고나 합성수지로 만든, 서양에서 다임 스칼프쳐(서 푼짜리 조각이란 뜻)라고 부르는 작은 채색 인형 조각이나 국민학교 앞 문방구 같은 데서 파는 엄지손가락보다도 키가 작은 조립식 장난감 병정처럼, 어딘가 전문인다운 심각성도 없고 아이들 장난과도 같아 보이는 기성품을 사용한 점, 그리고 앞서도 말했지만 조각다운 기념비성이나 조형성, 견고한 재료와 균형 있는 형태의 추구 같은 것이 없고 뭐 아이들 장난이나 동화책의 삽화처럼 이야기판을 벌이고 있다는 점 등일 것이다.

전화선의 외피를 벗겨냈을 때 드러나는 색깔 있는 가는 전선들과도 같은 '인체의 조직'이 절단면 밖으로 뻗어 나와 있는 것을 보라(이것은 본래 인형의 몸속에 들어 있는 것이 아니고 작가가 만들어 넣는 것이다. 이 같은 요소는 그의 대부분의 인형을 사용한 오브제 작품에 공통적으로 쓰이고 있다).

불규칙하게 긁힌 여러 겹의 골이 패이고, 거의 말라붙어 꾸덕꾸덕해진 살코기의 표피처럼 칙칙한 붉은 색으로 채색된 강의 표면에 여기저기 거꾸로 박혀 있거나 비쭉이 솟아 나와 있는 미니어처 인형들의 지체들 또한, 멋진 재질감과 채색이 어우러져내는 강줄기의 회화적인 맛이 그 격렬

함을 다소 완화시키고 있긴 하지만, 폭력의 이미지와는 연관을 벗어날 수 없을 것이다.

마술적인 선율의 힘

다시 말하자면 아까 이 글의 첫머리에서 얘기했던 바와 같은 이 작품의 '비조각적인' 특성─즉 입체 작품이지만 조각이라기보다는 '이야기 그림'이나 '인형극' 또는 '애니메이션'의 장면과도 같은 속성─을 이루는 형식적 요소들에 주목하고 그것들을 작품에 담긴 이야기의 맥락에 연관시켜 얘기해야 되는 문제가 남는다. 이야기는, 역시 앞에서도 얘기했지만, 한 마디로 명확히 설명된다기보다는 오히려 첫눈에 드러나는 신선한 충격과 함께 일종의 수수께끼처럼, 의문 부호처럼 우리의 상상력을 끌어당기고 추측케 한다고 얘기하는 게 더 맞을 것 같다.

따라서 여기엔 끝도 없고 시작도 없으며 이야기를 유인하는─상상력을 유도하는─몇 개의 요소 간의 인력引力이나 긴장이 있을 뿐이다. 그 어느 것을 먼저 얘기해서 어느 것으로 끝을 맺는 식의 설명이 여기엔 적합지 않고 인력의 장 속에 들어 있는 대극적인 요소들을 배열해 보는 것이 좋을 것 같다. 요소는 우선 두 가지로, 그다음엔 그 각각이 두 가지로 도합 네 가지 요소로 나누어 볼 수 있다.

가) 바이올린을 켜는 소녀
 (1) 바이올린의 연주 또는 '음악의 선율'
 (2) 부러진 목

나) 강
 (1) 핏빛의 강 또는 '강의 흐름'
 (2) 강 속의 떠내려가는 미니어처들

관객의 상상적 재구성 속에서 우선 첫 번째로 가능한 것은 가)항의 (2)와 나)항의 (2)를 동일한 힘, 동일한 폭력, 동일한 재난의 결과로 보는 일이다. 어떤 천재지변이나 전쟁이나 역사적 사건에 의해 모든 것이 살육되고 파괴된다. 피는 강을 이루고 모든 것이 핏빛의 재앙 속에 파괴되고 떠내려간다─바이올린 켜는 소녀로 상징되는, 폭력이나 파괴적인 힘에 대해 대립되는 요소들─이를테면 인간적인 삶, 평화, 아름다움, 사랑, 마음의 요람 그리고 '마을'이라고 하는 인간의 집단적인 삶의 요람 같은 것, 이 모든 것이 파괴되고 부정된다.

바이올린을 켜고 있는 소녀의 잘려진 목이나 피의 강을 떠내려가는 인간들은 모두 동일한 폭력이나 힘의 등가적인 희생물들이다. 다만 강은 그러니까 좀 더 원경으로 파노라믹하게 그리고 바이올린의 소녀는 클로즈업이나 상징으로 부각되었다는 점만 차이 날 뿐이다.

이 같은 상상적 재구성에 대해 관객인 '나'는 고개를 젓는다. 아니 솔직히 말해 그것이 아니라고 첫눈에 알아차리고 있었다. 첫눈에 재빨리 '내 맘에 드는' 재구성의 출발점으로 발견했던 것은 가)항의 (1)과 나)항의 (1) 사이의 유비類比관계였다. 음악의 흐름과 핏빛 강물의 흐름 사이에, 바이올린 선율의 흐느낌과 핏빛 재앙을 떠내려 흘려보내는 강 사이에 상호 작용하는 인력引力의 장에 걸려든 것이다. 그것은 가)항의 (2)와 나)항의 (2)에 작용했던 힘이 반드시 동일한 종류의 것이라고 보지 않게 한다.

우리는 강이 '흐른다'는 말처럼 자연스럽게 음악이 '흐른다'는 말도 한다. 바이올린의 현 위로 활이 그어지는 것과 함께 선율이 흐르기 시작한다. 선율, 음악이라는 것은 그 자체로 이미 힘의 이미지를 내포해 갖고 있다. 현을 긋는 활의 힘이 소녀의 목을 동체로부터 갈라놓은 칼의 힘과 동일한 차원의 것은 아니지만 힘이란 것에는 변함이 없다. 이 힘은(예술적이란 말을 여기선 하지 말자) 마술적인 힘이다.

재앙의 도시로부터 쥐 떼를 내몬 마술사의 피리, 눈물의 힘이나 사랑의 기적이라고 부르는 것, 종교적인 힘이나 민중적인 지혜로 떠받쳐진 '지붕 위의 바이올린'과 같은 끈질기고 강한 생명력. 그리고 간혹은 예술의 힘 같은 것-예술도 그 깨달음이나 소생의 힘으로 그 속에 끼어들 때가 있다.

연약한 소녀가 준 아이러니

부드러우나 강한 것. 모든 우회적인 승리 그리고 영원한 승리의 원리, 눈물 뒤의 깨달음의 원리를 믿는 것, 화해의 맑음, '누웠다 다시 일어서는 풀', 재앙의 잿더미 속에서 다시 생명을 탄생시키는 대지의 불가사의한 힘-이런 모든 것의 이미지가 '흐름'의 이미지로부터, 음악의 흐름과 강의 흐름의 연관으로부터 나오고 있다. 핏빛으로 흐르는 강은 단지 폭력과 재앙의 강일 뿐만 아니라 그 재앙을 정죄하고 정화하는 강의 이미지로 오버랩 된다.

표현의 흐느낌과 함께 움직이는 것은 조금 씩 조금 씩 건조한 대지의 흙을 흡수하고 무너뜨리며 흐르기 시작하는 강물이다. 마치 보이지 않는 눈물의 미세한 입자들이 안개처럼 서리다가 점점 물로 되어 눈시울을 적시고 드디어 가득 고인 그 무게로 두 볼을 타고 흐르기 시작하듯이 흐르는 강물은 그 눈물의 힘으로 인간의 어리석음과 악을, 폭력을, 대지에 창궐한 불행과 재난을 쓸어가며 씻어버림으로써 용서하고 화해시킨다.

이처럼 정죄定罪하고 정화시키는 큰 힘이-폭력이 아닌, 폭력보다도 더 큰 힘이-바이올린을 켜는 거의 달콤할 지격으로 감상적이고 아픔답고 순결한 이 작은 소녀의 인형으로부터 나온다고 믿는다는 것은 분명 아이러니다. 그러나 이 아이러니가 있기 때문에 긴장과 매력의 자장磁場 또한

생겨나는 것이 아니겠는가.

이 아이러니는 이 소녀가 음악이라는 것의 그 상징적인 힘으로 쓸어버리고 씻어버리는 대사인 그 폭력에 의해 희생된 모습으로-그 온전함이 파괴된 모습으로-거기에 있음으로 해서 더 강화된다. 선율의 힘 또한 그 훼손되고 파괴된 모습 속에서, 희생과 파괴의 아픔, 그 극적 대단원의 여운 속에서 보여 지고 있기 때문에, 비창함과 숭고함을 느끼게 한다. 말하자면 더욱 불멸의 것으로 되어 있는 모습, 그 쳐부술 수도 파괴할 수도 없는 모습, 영원에 귀속된 모습으로 된다.

'부다페스트의 소녀'의 순결은 그 '죽음'이 불의의 폭력에 의한 것이기 때문에 한 시민의 시 속에서 숭고한 빛의 후광에 감싸여 더욱 빛나 보이는 것과 같은 이치이다. 그것은 무엇보다도 폭력의 비정함에 짝을 이루는 순결의 연약함이 우리에게 분노를 자아내기 때문이다.

아우슈비츠나 다하우의 수용소에서 죽어간 소녀가 그 죽음의 공포 바로 곁에서 종이쪽지 위에 그린 들꽃의 그림 또한 아름다움, 가장 연약한 희망, 순결 같은 것이 인간이 도저히 견딜 수 없는 폭력의 공포 곁에 실재해 있었음을 증언하기 때문에 더욱 아프게 우리의 눈을 찌른다.

긴장은 이 같은 대조에 의해서만 생겨나고 있지 않다. 작업 과정에서 작가의 행위 또한 거기에 포함된다. 결과로서의 작품 속에선 그것이 보여지지 않을 때도 있지만 행위나 과정은 중요한 의미가 있다. 오브제를 사용한 작품을 하는 작가의 경우, 특히 박건처럼 오브제를 훼손하거나 변형시키거나 재조작, 재조정함으로써 그것이 상징적 사건으로서의 맥락을 지니게 하거나 드러나게 하는 작가의 경우 더욱 그러하다.

보여 진 작품에서 소녀의 목을 부러뜨린 것은 작품의 이야기 속의 한 상징적 요소이지만 작업의 과정에서 그 '폭력'을 행사한 것은 '자신'이라는 점을 상기할 필요가 있다. 정확히 말해 작가는 그 인형을 두 손에 쥔 채 서서 그것을 바닥에 떨어뜨림으로써 목을 부러뜨렸다.

이야기 충동과 제의

바로 그와 같이 목 부분에서 잘려질 것을 예상했느냐는 질문에 대해 작가는 인형의 생긴 모양이 떨어뜨리면 바로 그 부분이 부러지게 되어 있음을 알았었다고 대답했다. 앞서 인용한 박건의 또 다른 작품 '행위'에서도 이 점은 마찬가지다. 작가는 가발을 파는 가게의 진열장에서 흔히 보게 되는 마네킹의 미리를 미용 기구 판매상에서 구입하여-이 가발 두상은 머리털을 논에 모심기하듯 촘촘히 머리 표면에 심어 놓은 것이었다.

그 머리털을 자신이 직접 바리깡으로 깎았다. 삭

발한 모습의 마네킹의 머리보다 정작 더 충격적인 것은 이 같은 제작 과정에서 보이는 행위의 즉물성과 그 공격적 성격이다. 인형이나 마네킹의 지체를 절단하거나 그 살갗에 상처를 내거나, 부풀어 오르게 하거나 그슬리거나 오그라들게 하거나 하는 일련의 행위는 '자동차 사고' '행위' '강'으로 이어지는 그의 최근 2, 3년의 오브제 작품에 거의 공통적으로 드러나는 특성이다.

단지 오브제의 외형만을 변형시키거나 손상시키는 것이 아니고 그는 오브제의 내부까지도 그 물질화된 모습으로 발견한다. 인형의 지체의 절단면에는 망가진 기계제품의 내부 얼개가 밖으로 삐져나와 있는 것처럼 철사, 스프링, 코일 등이 밖으로 삐져나와 있다. 이것은 그가 일부러 그렇게 보이도록 만들어 넣은 것이다.

일찍이 어떤 평론가도 지적했듯이 상처를 통하여 인간의 존재가 확인된다는 것은, 행위의 공격성 속에서 인간의 표지를 발견해야 된다는 것은 분명히 불행한 일임에 틀림없다. 그러나 상처를 내고 상처를 받는 일에서 드러나는 인간의 모습이 인간의 삶의 감추어진 실재實在에 훨씬 더 가깝다는 사살을 부인할 수 없다. 개인 심리의 차원에서나 집단적인 삶의 역사 차원에서나 인간은 상처 속에서 자신을 발견하고 또 타인과의 삶의 공유도 발견한다.

작품 속에 폭력에 관계된 주제를 등장시킬 뿐만 아니라 상처를 내고 훼손하고 파괴하는 등의 공격적 행위를 작업 과정 속에 물질적으로, 구체적으로 포함시킨다는 것은, 비유적으로 말해 자신에 대한 일종의 시험이라고 할 수 있다.

이 시험을 통해, 자신을 그 시험의 과정 속에 놓음으로써, 작가는 자신과 세계를 '거머쥔다'. 실재의 모습을 그 참된 얼개와 움직임 속에서 드러낸다는 말이다. 인간이건 인형이건 다른 어떤 사물이나 사건이건, 일반적으로 통용되는 재현再現체계나 상징체계의 스크린 위에 나타난 그 모습이 진짜의 자극, 진짜의 지각적 정보, 진짜의 의미를 더 이상 제공하지 않을 때, 작가가 할 수 있는 일은 그 스크린을 걷어내고 지각이나 상징의 회로를 점검해보거나 필요하다면 더 나아가 사물이건 사건이건 그 대상 자체로 거슬러 올라가 그것을 해체하고 해부할 뿐 아니라 심지어는 스스로의 지각까지도 시험대 위에 놓을 수밖에 없다.

박건의 경우 이 시험은 무엇보다도 오브제에 가해지는 행위의 구체적이고 물질적인 특성과 결합하고 있다. 또 한 이 행위는 대단히 결정적이다. 아카데믹한 문화적인 원칙을 따라 작품으로부터 행위를 오히려 증발시키거나 아름답게 중화시켜버리는 것과는 달리 그의 행위는 구체적, 물질적이며 결정적이다. 특히 행위의 결정적 측면은 이야기(사건)를 구성하려는 끈질긴 욕구에서 나온다고 보여 진다.

이 이야기의 충동을 그는 매우 가깝고 비근한 일

상의 이면, 사회적 역사적 동물로서의 공유 체험 속에서 발견하고 있는 것 같다. 죽음, 공포, 폭력, 재난 등의 감정은 저 멀리 원시시대 이래로 집단의 감정 속에 중요한 부분이었으며 그것은 역사 속의 많은 집단의 제의祭儀 속에 내장內藏되어 왔었다. 박건의 작품은 이 제의의 과정과도 비슷한 과정을 그 자신의 행위를 통하여 거슬러 올라가 우리의 일상적 삶의 체계 속에 내장된 집단의 근원적 감정과 만나고 있다.

이 점에서 그의 작품은 '70년대 이후 우리 주변에서 많이 보아왔던 개념 예술적인 본질주의-이 작가들은 오브제나 물질이나 행위 등을 대체로 자연, 예술 개념 등의 본질을 관조하는 입장에서 사용하고 있다-에 보다는 상징적인 역사화에 가깝다.

〈작가소개: 박건은 1957년 부산에서 출생하여 '81년에 서울로 이사할 때까지 줄곧 그곳에서 살았다. 학교도 그곳의 동아 대학교 미술학과를 나왔다. 성암여자상업고등학교에 재직하고 있으며 부인과 세 살 난 아들과 함께 수유리에 산다. 나이에 비해 결혼을 좀 일찍 한 편이지만 대학 재학 시절에 두 차례의 발표전을 가졌을 만큼 작가 활동은 일찍부터 해왔다.

그는 도합 세 차례의 개인전을 부산과 대구에서 열었으며 부산과 서울의 여러 그룹전에 활발히 참가해왔다. 개인전의 주 내용은 전시장에서 작가 자신의 몸으로 어떤 사건이나 개념을 직접 연출하여 보여 주는 이른바 '행위 미술'이라고 부르는 계열의 작업이었다.

'81년 이후 망가진 인형이나 장난감 자동차, 마네킹의 머리, 플라스틱으로 된 미니어처 병정 등을 녹특한 방식으로 재처리, 재결합하여 특이한 상황을 연출해 보여주는 '오브제'류의 작업을 해오고 있다. '81년의 '오브제, 12인의 현장' 전(부산)을 비롯하여, '82년의 '의식의 정직성, 그 소리' 전(서울), '83년의 '인간' 전, '젊은 의식' 전, '시대정신' 전, '잡음, 혼선, 소란' 전, '횡단' 전(이상 모두 서울) 등 여러 그룹전에서 발표된 것들이 이에 속한다.

기질의 일관성, 작업 과정이나 행위의 물질적이고 구체적인 특성, 결정적 사건의 연출, 주제의 현실성 등은 앞서 열거한 여러 그룹전의 작가들-그중에서도 특히 주목되는 그룹전인 '시대정신', '젊은의식', '횡단'의 작가들-속에서도 특히 그의 작업은 눈길을 끄는 것으로 만들고 있다.

● 1984년 월간 마당

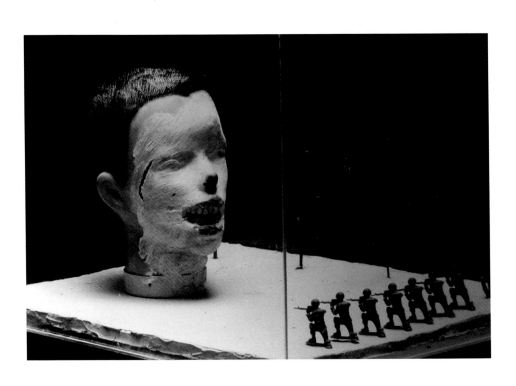

행위-우상 Distorted image 45×43×35cm Mannequin figure 1983

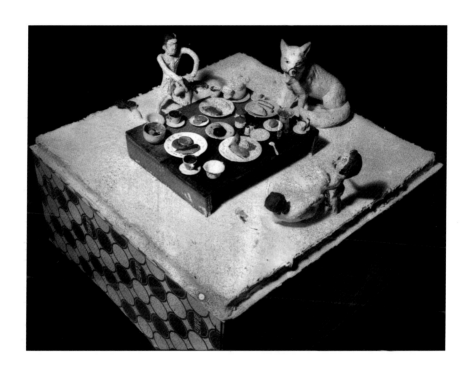

강1026-궁정동 Gungjeong-dong 36×36×30cm Cake box and mixed media 1984

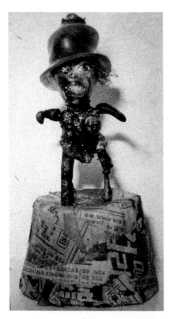

행위-man 10×10×15cm Nuk pacimal 1982

제4회 횡단그룹-잡음 혼선 소란
Cross section Group Exhibition
관훈미술관 1983

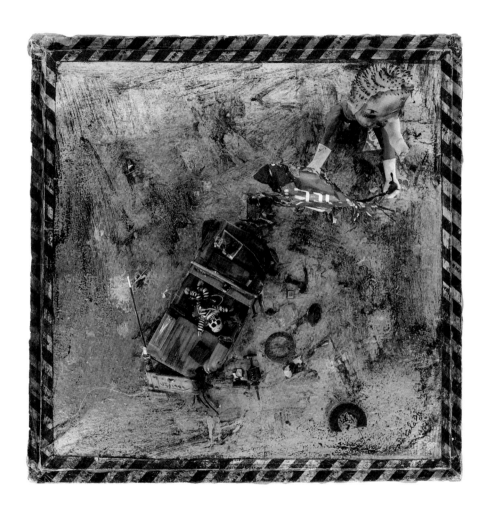

Coca−Cola 36×35×25cm Mixed media 1983

금지된 장난의 연출가-박건

전준엽
화가

우리는 누구나 어릴 적 소꿉장 놀이를 한 적이 있을 것이다. 대개는 어른들의 생활을 모방하는 살림살이 놀이에 불과하지만, 그 놀이 속에 담겨있는 진지함이나 즐거움은 우리가 살아가는 동안 얻을 수 있는 독특하고 귀중한 세계의 한 부분인 것이다. 그것은 어린 시절의 가장 큰 '일'-밥 먹고 잠자고 하는 일-중에 자신의 뜻을 나타낼 수 있는 유일한 기회인 것이다. 어쩌면 이것은 원시인들이 생계를 위해 하는 일 이외에 행하는 놀이 형식과도 같이 숭엄한 모습과도 통할 수 있다.

박건의 작품들에서 공통적으로 얻어낼 수 있는 것은 이와 같은 '일'의 의미이다. 우선 그의 작품은 조각도 아니고 회화도 아니다. 종래의 미술 개념으로 보면 '미술'이 아닌 것이다. 우리가 알고 있는 미술의 신비함-모나리자의 미소 같은-이나 아름다움이 하나도 없다. 하지만 이것은 미술을 자신의 삶과 동떨어진 것으로 생각하는 데서 나타나는 잘못된 의식이다.

박건의 작품은 우선 '만듦'의 의미로 우리 앞에 놓여진다. 어린아이들의 물건인 장난감이나, 소꿉장 놀이도구, 인형, 어느 물건에서 떨어져 나온 부품, 생일 케이크 상자, 마네킹 등으로 엮어내는 만듦의 놀이 형식인 것이다. 그는 이러한 재료에다 자신을 포함한 이웃이나 사회의 이야기로 연극 무대를 꾸미듯이 만들어 낸다. 이것은 어린아이들이 어른들 사회의 모습을 관찰하고 흉내 내는 것과 같은 연결이다.

여관업을 하는 집에서 자라는 아이들의 놀이는 여관에 드나드는 어른들의 흉내이며, 술집을 하는 집에서 자라는 아이들의 놀이는 보면 젓가락 두드리고 노래하며 술 취한 시늉을 하는 것처럼 그러한 어린아이의 솔직한 눈으로 박건은 자신을 포함한 이웃과 사회를 관찰해서, 어린아이들이 소꿉장 놀이로 흉내 내듯 자신의 작품을 통해 흉내 내고 있는 것이다. 그가 이러한 작업을 하게 된 것은 대학 시절 연극을 했던 경력이 잠재된 것인지도 모른다.

'웃음'으로 포장된 사회의 작은 모형도

그는 주로 〈시대정신〉 기획전과 횡단그룹에 의한 〈잡음, 혼선, 소란〉 전 등에 작품을 발표해 오

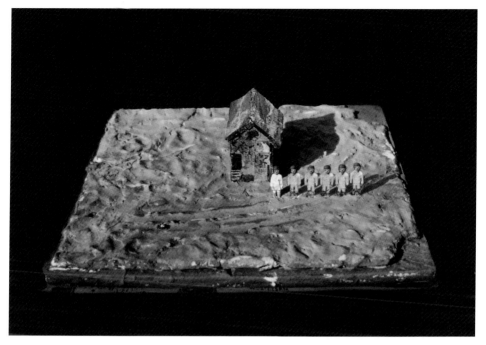

황토 Ocher soil 45×45×40 Mixed media 1982

고 있다. 이러한 전람회를 통해 그가 보여주고 있는 것은 어느 누구도 흉내 내지 못하는 독자적인 세계인 것이다. 그것은 그가 선택하고 조립하는 재료의 문제에서 보다, 사회의 작은 모형도로서의 장면 연출 솜씨에서 더욱 돋보인다. 심각한 사건을 유머러스하게 연출해 낸다는 데서 다른 작가들보다 더욱 독특한 세계를 가지며 우리에게 그러한 세계를 보여줌으로써 미술에서 기대하는 고고함을 시원스럽게 무너뜨리고, 상상력을 넓혀준다.

이것은 마치 어린아이들이 그들의 놀이 속에서 어른들의 심각한 부부싸움을 흉내 냄으로, 어른들이 그것을 보고 자신들의 잘못을 서로 알게 만들며 웃음을 자아내게 하는 것과 같은 이치로 해석해도 좋은 듯하다. 이러한 해석은 그가 작업을 하는 과정을 말하는 가운데 잘 드러난다. '마치 무대의 한 장면을 정지 시켜 놓은 듯한 모형도에서 나타나는 내용들이 구체적인 현실의 심각한 한 장면 임에도 불구하고 웃음을 자아내게 할 수 있다는 형식의 묘한 즐거움을 느끼고 있다'

박건의 작품을 규정짓는 말로써 오브제라고 하는데, 그의 오브제는 단순한 물질의 의미는 절대로 아니다. 그의 오브제들은 살아서 이야기하며, 연극 무대에서 연기하듯 어떤 이야기를 엮어내는 장면의 부분으로써의 오브제인 것이다. 그는 연출가가 배우를 시켜 자신의 이야기를 관객에게 전달하듯이, 자신의 주변에 폐품으로 버려진 기성품을 통해, 자신의 주변의 이야기를 자신의 주변에다 전달하고 있는 것이다. 그가 다루고 있는 재료와 주제는 바로 이 시대의 우리들 주변에서 버려지고 쉽게 잊혀져 버리는 우리들 자신이며, 사회의 모습인 것이다. 우리가 쓰다가 버리는 물건들이 그 용도를 다하고 우리들 관심 밖으로 밀려나 폐품이 되듯이, 우리가 몸담고 부딪혀가는 사회의 모습들도 마찬가지로 잊혀져 버린다.

개인과 사회가 엮어내는 이야기 그림

박건의 작품은 이러한 두 가지 상실에 대한 물질적·정신적 환기인 동시에 그것에 대한 확인인 것이다. '나의 삶, 이웃의 삶, 우리 민족의 삶을 통해 사회구조를 밝혀나가고 그 속에 드러나는 허상과 모순들을 들추어내고 개인의 진실 된 모습

을 이야기하려 한다'는 그의 말은 그의 작품이 단순한 놀이의 차원이 아님을 말해 준다. 이것은 그가 폐품을 단순히 선택하고 조립하는 과정으로 끝나는 것이 아니고, 이야기를 엮어낼 수 있도록 부족한 부분은 붙이고 칠하고, 태우고, 녹이고, 일그러뜨려서 자신의 의도를 부분 속에 불어넣고 하나의 종합적 이야기로 이끌어나간다는 점에서 엿볼 수 있다.

이것은 마치 연극 연출가가 무대를 꾸미고 배우들을 분장시키고 옷을 입혀 자신이 의도한 이야기로 엮는 것과 같은 방법으로 이야기 할 수 있는 것이다. 박건의 작품에서 우리는 미술의 새로운 세계와 우리 자신의 상실 그리고 웃음을 발견할 수 있다. 이런 의미에서 볼 때 그는 확실히 우리 시대의 귀중한 작가 중에 한 사람이라고 해도 틀린 말은 아닐 것이다.

● 월간 학원 1984년 8월호 부분 수록

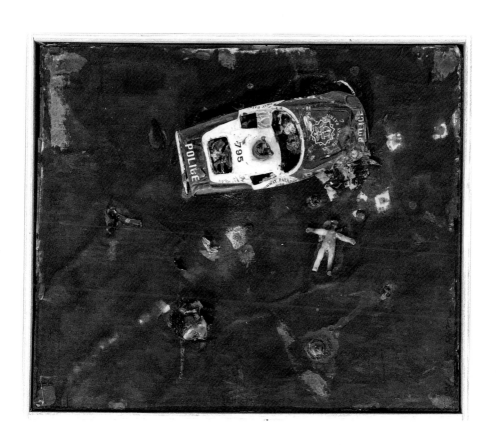

행위-패트롤 카 Patrol car 45×45×40cm Mixed media 1982

현실을 환기하고 상징하는 축소화

원동석
미술평론가

박건의 입체 작품은 통상 조각의 조형 개념에서 본 '만든다'는 방식이 아니라 '주워 모은다'는 오브제 방식을 취하고 있는데 그것도 실물보다 적게 축소된 미니 장난감을 소재로 삼은 이색적이고 희화戱畵적인 것이다.

어린애들이 미니 장난감을 가지고 소꿉장난을 벌리듯이, 박건은 이런 소재를 즐겨 모아 약간의 손질을 한 뒤에 어른들의 이야기를 벌리고 있는 것이 다르다. 이야기를 벌린다는 것은 흔히 그림의 평면적 바탕 위에서 손쉽게 그려나가지만, 입체적 공간으로 옮겨놓는 경우 이야기를 구성하기 위한 모형模型 제작이 필요하다.

박건의 실물보다 작은 축소된 모형물은 그 자체가 어떤 오브제적 의미가 있기보다도 이야기 구성을 위한 수단, 소도구에 지나지 않는다. 영화 제작에서도 이런 미니 모형물이 사용되지만 그것은 확대 촬영을 위한 눈속임의 방편이라면, 박건의 의도는 삶의 현실을 환기하고 상징하고 있는 형상의 축소화인 것이다. 작품의 주제는 이야기 구성에서 쉽게 전달되고 있어 그가 의도하는 일상 현실에 대한 감정이나 비판 정신이 제시되어 있다.

그러나 그것은 정면적이고 직접적인 도전이 아니라 우회적이고 희화적일 수밖에 없는 것이 그가 취한 방식 때문이다. 감상자는 마치 소인국에 들어선 걸리버의 위치에서 박건의 입체 작품을 보기 때문에 그의 풍자적 공격에도 익살스런 기분과 여유를 가지고 대면한다.

'히히 요것 봐라!'하면서 찔끔하게 느껴지는 자기 현실 속에 숨은 약점을 발견하는 동시에 즐겁게 해소해 주는 친근감마저 동반하게 한다. 이 점에서 그는 누구나 쉽게 시도할 수 있는 대중적 방법을 개발한 것이다. 예술적 방법을 너무 협소하게 생각하는 작가들에게 이 같은 새로운 시야의 확장도 이 시대 수용의 소통을 위해 필요하다고 본다.

아무튼 이번 세 작가의 작품전은 서로의 개성적 세계를 달리하면서 삶의 현실과 소통하는 기능을 발휘하고 있다는 점에서 젊은 세대층이 이끄는 조소계의 열려진 가능성을 보여주고 있는 것이다.

● 3인의 시선-한강미술관 1985 서문 중 '박건' 부분

138/

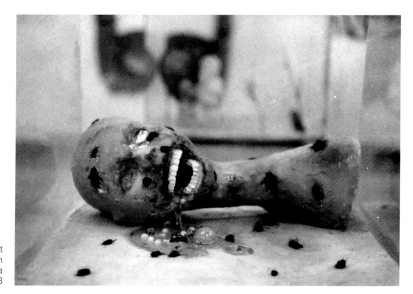

구토 Vomit
45×45×40cm
Mixed media
1983

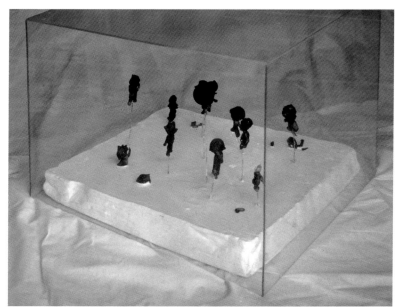

행위-학살
45×45×40cm
Mixed media
1983

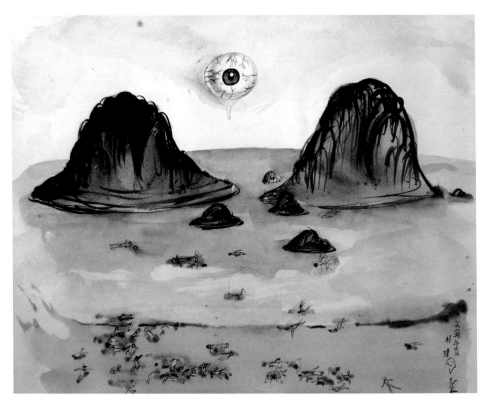

남도의 눈 Tears of Gwangju 24.2×29.5cm Sumuk on paper 1980

1980년 6월
울음과 분노로 그렸다

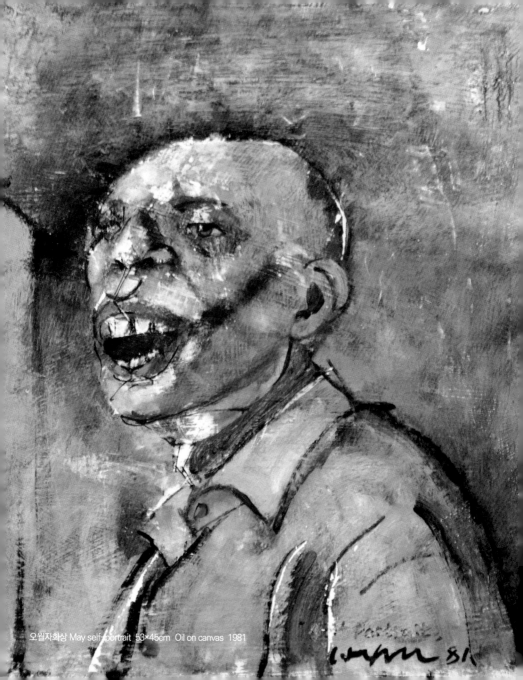

오월자화상 May self-portrait 53×45cm Oil on canvas 1981

퇴근 Leave work 25×25cm Watercolor on paper 1984

강1026–궁정동 Drawing 25×20cm Color pencil on paperboard 1984

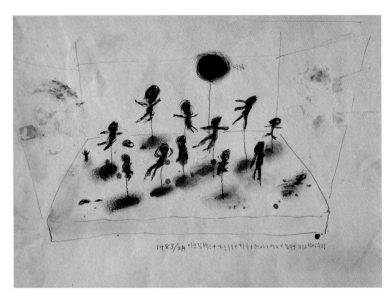

행위-학살 Bloody work 27×38cm Color drawing on paper 1983

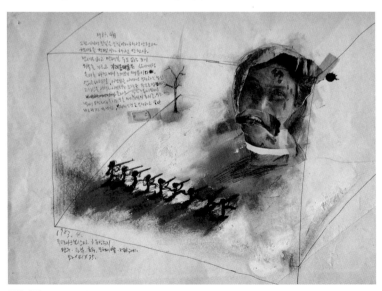

행위-우상 27×38cm Color drawing with magazine 1983

Kill to death 35×25cm Color drawing on paper 1983

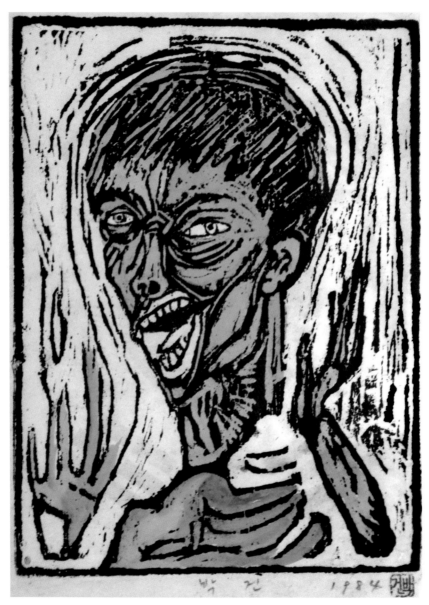

오월자화상 May self-portrait 36×26cm Woodcut print painting 1984

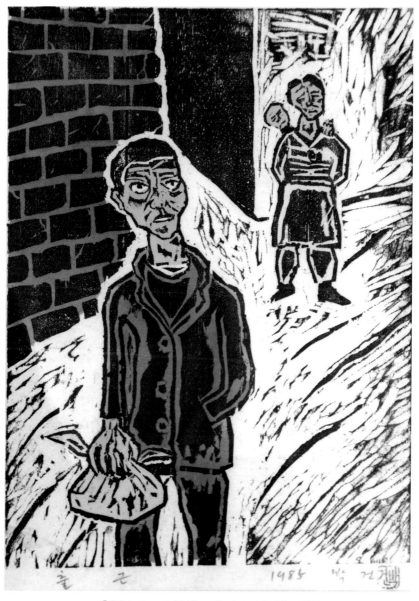

출근 Going to work 36×26cm Woodcut print painting 1985

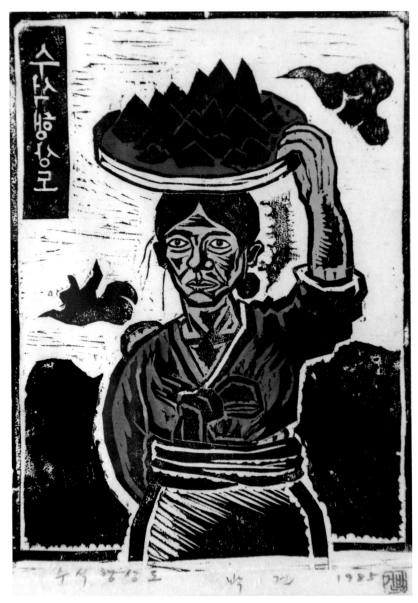

수석행상도 Peddler 36×26cm Woodcut print painting 1985

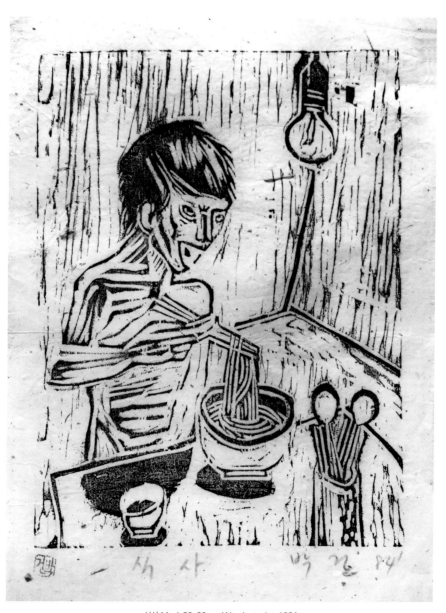

식사 Meal 36×26cm Woodcut print 1984

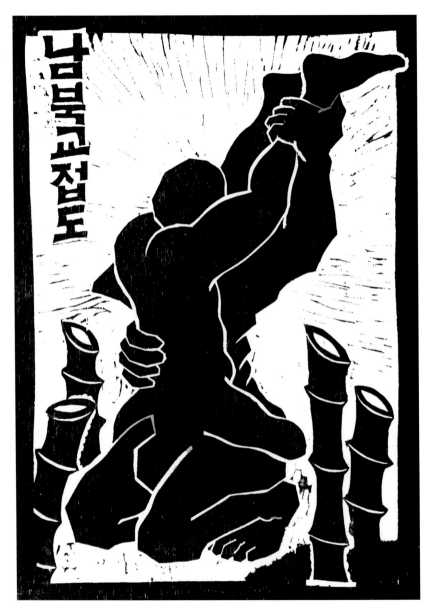

남북교접도 Peaceful unification 50×33cm Woodcut print 1985

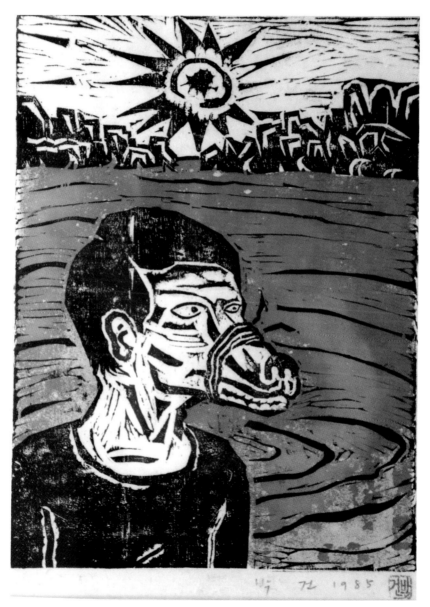

우화 Fables 36×26cm Woodcut print painting 1985

Fighting Variable size Reproduction in digital prints 2016

Fighting dog 100×90cm 걸개그림 광목천 한국화물감 1985

부마항쟁과 박정희 정권의 몰락을 겪으면서 〈강도전〉을 기획하고 미술계에 들어섰다.
삶과 미술에 대한 근원적 성찰을 하면서 동시대 현실을 주제로 한 행위 회화 〈긁기〉 연작

읽기-시대의 낌새를 뚫어 보는 강도

시대의 껍새를 뚫어보는 작업

強度展

THE INTENSITY SHOW:
THE PIERCING WORKS OF THISTIME
□ 국제화랑1980. 4. 25(금)→4. 30(수)
□ KUKJEGALLERY1980. 4. 25→4. 30

시즈기수
드로잉박건
포토박행원
판화김지은
연극조종두

● 현장작업→매일오후4시
● WORKSHOP→EVERYDAY P.M. 4 : 00
4.25조기수 /26.박 건 /27.박행원 /28.김지은 /29.30.조종두

강도전 Strength Exhibition poster 1980

굵기|80-1 Scratch80-1 47×40cm Oil on canvas 1980

1980년 4월 시대의 낌새를 뚫어보는 작업-강도전은 부마항쟁을
주제로 한 최초의 전시다. 드로잉, 시, 사진, 판화, 연극을 하는 청년
들이 독재 권력에 저항하고 민주화 열망을 담은 작업들이다. 나는
1979년 10월 16일 남포동 부영극장 앞에서 시위를 하다 경찰에
의해 연행되어 진술서를 쓰는 과정에서 모진 구타를 당한 고통과
분노를 〈굵기〉 연작으로 풀어냈다. 이 작업은 독재 정권에서 현실을
반영하지 않는 단색화에 대한 저항이자 풍자이기도 하다.

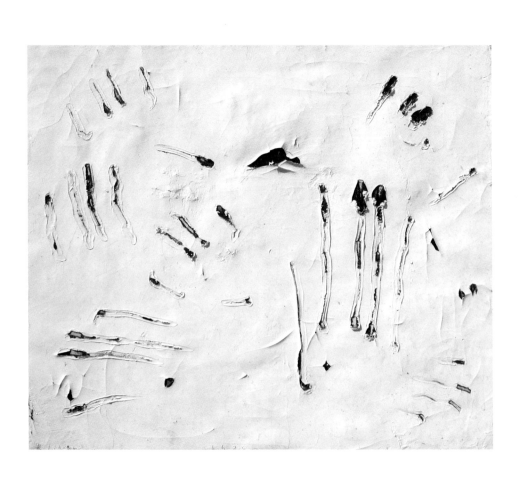

긁기80-2 Scratch80-2 53×45cm Oil on canvas 1980

긁기80 Scratch80 53×45cm Oil on canvas 1980

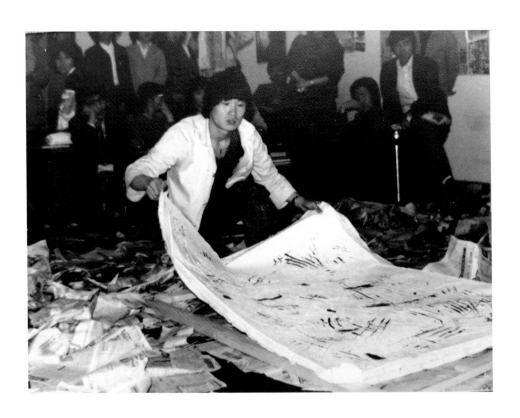

회화 해체 Painting Dismantle 5' 국제화랑 1980

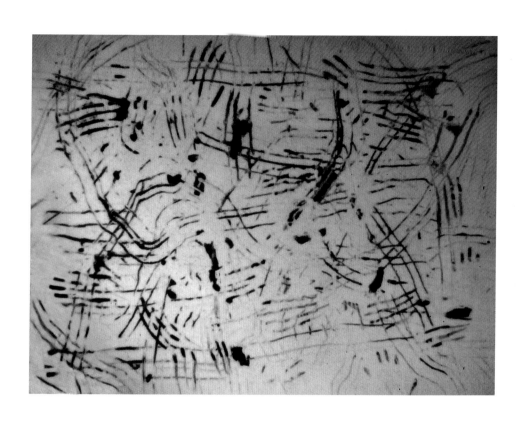

긁기|80-4 Scratch80-4 130×162cm Oil on canvas 1980

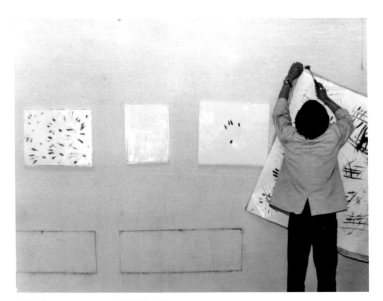

벽에 걸기 Hanging on the wall 국제화랑 1980

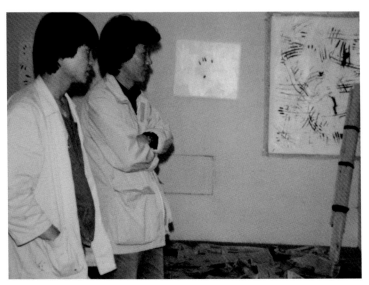

해체 된 캔버스 Disassembled canvas (박건 조세희 소설가) 국제화랑 1980

木馬詩人叢書

장난감마을의 연가

辛進詩集

전통적 서정의 현대적 만남

構成・編輯

굵기 Scratch 신진 시집 표지 1981

일상행위와 미술행위의 간격

장석원
행위예술가, 미술평론가

행위를 사건으로 보는 입장은 행위 자체의 순수한 의도를 오도誤導해왔다. 사건화事件化된 행위는 '사건事件'의 베일에 둘러 씌워져서 행간行間의 진정한 모습을 감추게 되고 관념적인 표제에 끌려다니기 일쑤인 것이다. 그것은 행위行爲를 논리論理의 대행代行으로 보는 경우에도 같다. 그때의 행위는 논리의 전달 수단에 불과하며 관객은 그 행위를 행위로써 보지 못하고 논리를 읽게 되는 데 그치고 만다. 행위를 보면서 논리를 읽게 되는 일이란 논리의 형식에 불과하며 그때의 행위는 얼마나 피상적인 것으로 떨어지고 마는가. 이런 일들은 행위를 행위로서 이해하지 못하는 데서 생기는 불상사라고 생각된다. 행위자는 그 행위의 절대성絶對性을 밝혀 들어가야 하며 그때 비로소 관객은 행위가 있는 참뜻을 알게 되고 '행위' 안에서 하나가 될 수 있다.

즉 행위를 통해서 행위자와 관객이 하나가 되는 것이다. 그리고 그 안에서 모든 이해의 통로가 뚫리며 행위가 차용借用하는 일상행위마저도 깊고 진실 되게 전달이 된다. 이때 일상행위란 말 그대로 생활 속의 간단間斷없는 행동行動이 되는듯하면서도 미술 안에서 깊이 소화하는 삶의 행위이며 삶의 이해이고 또 미술 행위가 될 수 있다. 그러므로 이러한 행위를 미술의 콘텍스트 위에 두고 그 의미를 가늠하는 일도 한계가 있는 듯싶다. 사실 그 행위는 전혀 미술이 아닌 별개別個의 사상事象이 될 수도 있다. 단지 그 '행위'로서 거기에 존재存在하고 필요한 바의 절대성絶對性 이유들을 피력하여 갈 때 그것은 이웃과 함께 공존共存하는 일이 될 것이며 그 나름의 세계 구조를 참신하게 경신更新해가고 있다고 여겨진다.

박건의 행위는 필자는 '일상행위日常行爲'라고 이름 붙인 바 있다. (이 이름은 그에게만 해당하는

박건 미술행위 포스터 PARK GEON Action art poster 1982

것은 아닐 것이다) 미술의 문맥 위에 서 있으면서도 항시 현실의 제반 조건과 결부되고 있다. 그가 예비군복을 입은 채로 페인트칠을 한다든지 신체를 묶어가면서 치레로 바다을 기어보는 모습 등은 우리 현실의 제반 사상事象을 행위화 시켜서 공감하고자 하는 의도로 보인다. 그가 온몸이 땀에 젖은 채로 두 손과 발이 묶인 상태 그대로 바다을 기어나가는 모습은 처절하게 느껴지면 현실의 극한 상태에 부딪혀있는 인간의 저항과 그 저항의 한계를 생각게 한다.

'한국 현대미술 80년대 조망전'에서 그가 보인 행위는 주목할 만한 것이라고 생각된다. 앉아서 물을 보고 있는 상태, 움직임이 거의 눈에 띄지 않을 정도의 느린 동작으로 오른팔을 들어 손바닥

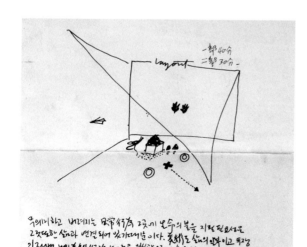

박건 미술행위 마스터플랜 PARK GEON Action art master plan 1982

을 물에 적시는 일, 다시 본래의 상태로 돌아가는 일련의 행위는 아주 단순하고 무의미해 보이기까지 한다. 그러나 이 단순한 동작에서 우리는 정숙靜淑의 장력張力을 느낄 수 있다. 이 고요한 힘은 그의 느릿한 동식에서 흘러 나오고 있다 눈에 보일까 말까 하는 움직임이 보는 사람으로 하여금 주목케 하고 그러한 정적 속에서 사고思考에 이르게 한다. 물을 마주해 앉아있는 인간이라는 단순한 사상과 느리고 무의미해 보이는 동작은 오히려 동양적인 명상을 쉽게 전달해주는 친근감을 자아낸다. 이것마저도 그에게는 일상행위와 다름없는지 모르겠다.

사실 벽에 붙어있는 종이를 떼어 코를 푸는 행위처럼 (대학원 실기 시간 중 실연해 보인 바 있다) 그 자신에게 있어서는 일상행위와 미술 행위의 간격이 무너져서 구별할 수 없는 단계인지도 모른다. 여기서 그가 피력할 수 있는 일상행위의 의미는 바로 그 자신의 행위를 '일상행위'라는 이름 밑에서 간추릴 수 있다는 가정假定이 될 수 있고 또 일상행위라는 폭넓은 장場 안에서 그의 의식을 가늠해가며 그의 삶과 정신精神 그리고 작업作業까지 규명해 갈 수 있는 여지가 있다고 본다. 그의 의식意識과 행간行間의 숱한 사념思念들이 그의 행위하나 하나에서 구현되어질 때 그의 숨소리는 더 가까이에서 들릴 것 같다.

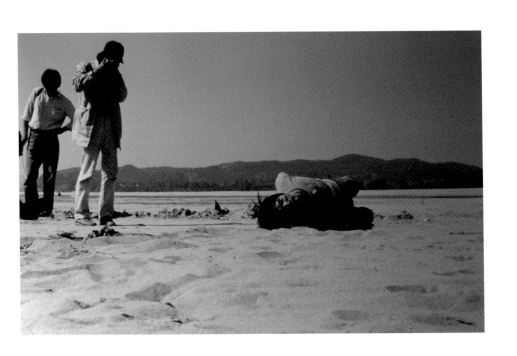

끈
일정한 거리를 걷다 돌아온다
그 사람 발을 끈으로 묶는다
그러나 두 팔로 기었다 돌아온다
두 팔도 꽁꽁 묶어 놓는다
그래도 지렁이처럼 꿈틀꿈틀 간다

몸칠-시민군
붕대를 감고 선다
눈 가슴 다리에 붉은 물감을 칠한다

끈 4' 대구 강정 1982

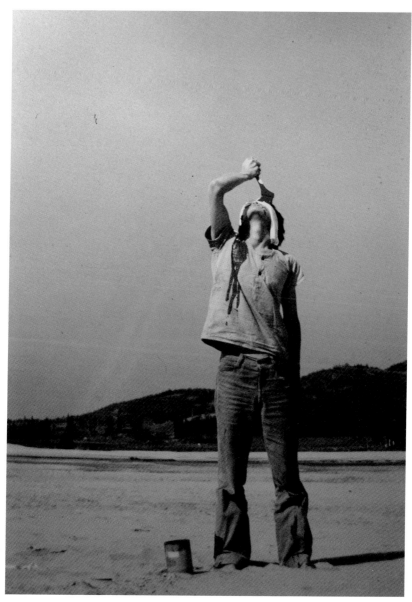

칠 painting 3' 대구 강정 1982

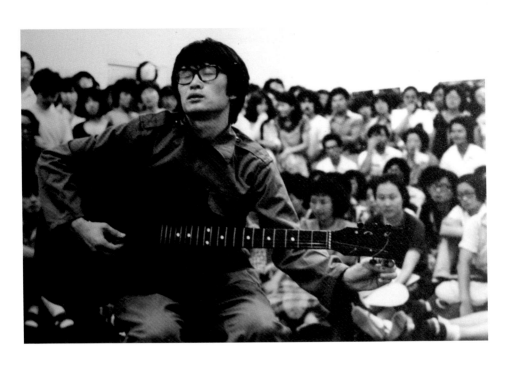

5월 노래
기타 선을 조율한다
1번 선을 조율하면서 끊는다
2번 선이 높은음을 내다 끊어진다
… 6번 선도 높아지다 끊어진다

몸칠-예비군
예비군복을 입고 선다
붓에 물감을 묻혀 몸을 칠한다

5월 2' 부산 공간화랑 1981

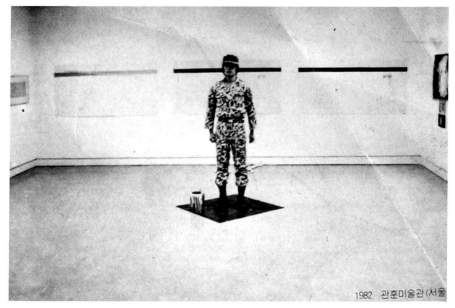

1982. 관훈미술관 (서울

예비군 4' 서울관훈미술관 1982

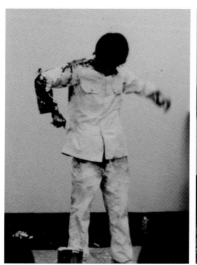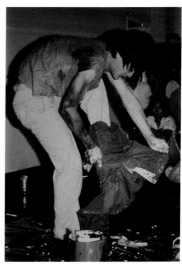

칠 painting 4' 제1회 부산청년비엔날레 공간화랑 1982

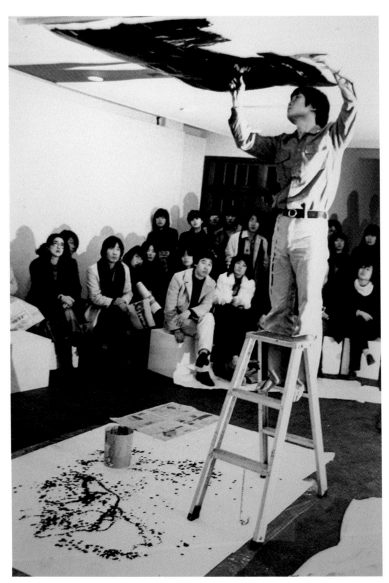

천장 칠하기 Ceiling painting 4' 수화랑 1982

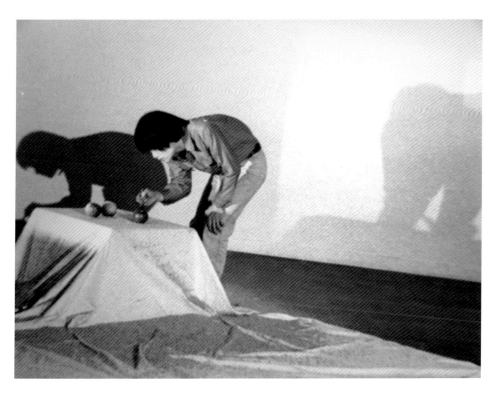

사과
환등기 조명이 벽에 그림자를 비춘다
수북이 쌓아 놓은 쌀겨(또는 소금)를 화가는 붓으로 그것을 쓸어낸다
마침내 사과와 칼이 드러난다
발굴하듯 섬세하게 털어낸다
온전하게 나타나면 붓을 놓는다
깎아서 나누어 먹는다

천장 칠하기
사다리를 오르내리며 천장을 칠한다
물감이 바닥으로 후드득 떨어진다

사과 Apple 5' 수화랑 1982

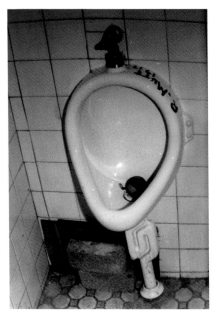

화장실의 샘
'화장실로 간 샘' 문자 전보를 부친다
공간화랑 화장실 남자 소변기에 페인트로
R.MUTT 1917 서명 한다

화장실의 샘
Toilet fountain
제1회 부산청년비엔날레
공간화랑 1981

전보-화장실의 샘
Telegraph-Toilet fountain
부산청년비엔날레
공간화랑 1981

소지품 검사

불심검문과 압수수색을 일상 당하던 시절이 있었다.
80년 이전 초기작품과 이후 〈시대정신〉을 기획한 포스터와 출판물

불길-자화상 Self-portrait 10×15cm Mixed media 1976-2017

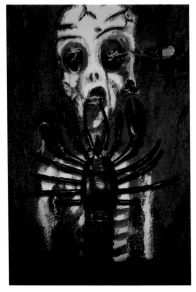

가재가 있는 자화상 26×16cm Figure on canvas 2020

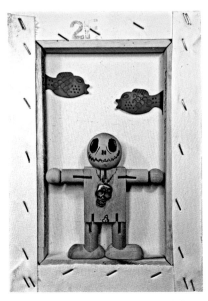

해골자화상 26×18cm Mixed media 2020

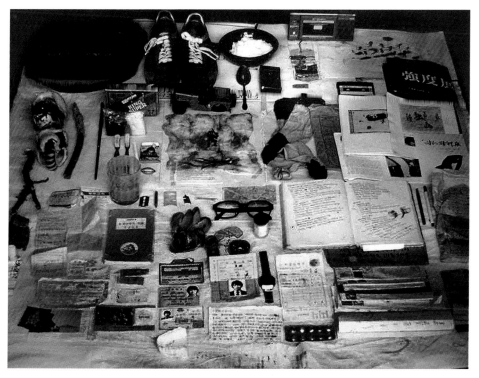

소지품 검사 Inspection of belongings 1×2m 1983

박건의 〈행위-소지품 검사〉는 그가 생활하면서 이용하던 물건들을 1×2m
면적에 정리해 놓은 특이한 작품.

가랑이 한쪽이 달아난 퇴색한 골덴바지 빛바랜 갈색 구두, 낡은 양말, 쌀, 압맥,
튀밥, 월급봉투, 의치 조각, '그냥 열심히 살게 약은 놈들한테 기죽지 말고'라고
친구한테서 온 엽서, 수험표, 멈춰버린 전자시계, 미국문화원 회원증 등이
잔뜩 나와 그것을 썼던 하나하나가 주인공을 증언하고 있다.

이 물건들이 그의 손때 묻은 흔적이라는 이유 하나만으로 나름 존재 이유를
부여받고 있다. 잡다한 헌 물건들의 컬렉션 속에서 80년대 초 한 한국 청년의
초상을 연상해 내는 데 어려움이 없었다 (리쿠르트 신문 문화리뷰 1983)

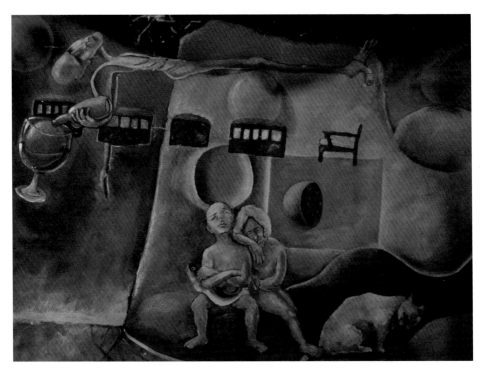

꿈-썰물 Dream-Low tide 130×162cm Oil on canvas 1977

그때 자주 꿈을 꾸었다
볼 수 없는
보이지 않는
꿈인지 현실인지 모를
욕망 욕구 선 악…
그 경계를
썰물로 드러난 밑바닥으로
드러내 보이고 싶었다

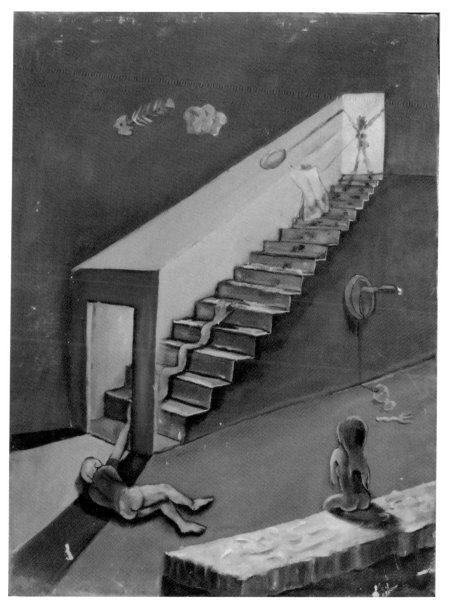

꿈-욕망의 지하실 Dream-Basement of desire 53×41cm Oil on canvas 1977

상념 Ideas 61×45cm Oil on canvas 1978

1976년 캔버스에 유화로 그린 첫 습작이다. 단골 찻집 풍경이다. 현실은 마치 꼭
두놀음 같았다. 그래서 천장에 꼭두 조정 십자목을 그려 넣고 오른쪽 밑에 나를
그려넣었다. 부산에 처음 소극장 까페가 생기고 기국서의 〈관객모독〉도 여기서
볼 수 있었다. 나보다 더 큰 스피커에서 클래식 음악이 흘렀고 주말 같은 날은
그림같이 붐볐다. 그해 〈바보들의 행진〉영화가 나오고 〈고래사냥〉, 〈왜불러〉 같은
노래에 담긴 냉소에 공감했다.

제1회 시대정신전 팜플랫 표지와 속표지 1983

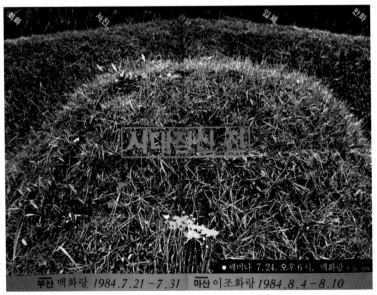

제2회 시대정신전 포스터 Second exhibition poster of 'spirit of the age' 1984

제3회 시대정신전
한마당미술관 1985

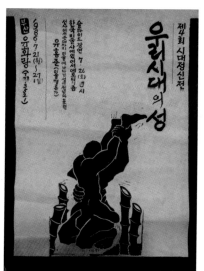

제4회 시대정신전 우리시대의성포스터 1986

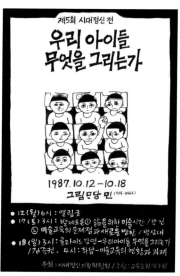

제5회 시대정신전 포스터 1987

시대정신 1권 앞표지
1984

시대정신 2권 앞표지 1985

시대정신 3권 앞표지 1986

박건의 공산품 예술

정정엽
미술가

40년 화력에 2017년 본격적으로 다시 시작된 박건의 미니어쳐작업은 공산품에 대한 탄성으로부터 시작되었다. 예술과 생활, 일상과 환상, 소재의 넘나듦, high와 low가 자유롭게 변주되는 세상, 노동력과 창의력에 비해 터무니없는 가격 등이 그를 끌어당겼다. 특히 자신의 노동력으로는 넘볼 수 없는 그 완결성에 매료되었을 것이다. 평소 장르, 권위에 얽매이지 않는 그의 예술적 태도가 이 공산품들을 작품 안으로 가볍게 끌어들였다. 현대미술에서 공산품이 소재나 주제가 되는 경우는 흔한 일이다. 현대인들은 일상생활에서 이 공산품들을 특별한 필요 외에도 축소, 확대, 과장하며 매일 소비한다.

박건은 이 흔하고 값싼 물건들에 서사적 호흡을 불어넣는다. 작가적 손길로 쓰다듬고 대화하며 슬쩍 꼬집어 다른 세상으로 안내한다. 그가 평생 유지해 온 일상에서 예술 만들기, 생활과 노동에 대한 헌사가 유니크한 작품으로 탄생하는 순간이다. 박건의 미니어처 작업들은 스스로 제작한 것은 거의 없다. 이미 만들어진 것을 요리 붙이고, 조리 합하고, 살짝 변형 시켜 동시대에 걸맞는 시각언어로 활용한다. 버려지거나 값싼 재료가 그의 손바닥 안에서 예술이 된다. 대부분 10cm 안 되는 피규어와 일상재료들을 날것으로

실려 쓰고 있다. 흉내 낼 수 없는 정교함에 대한 오마주이자 그것을 만들어 낸 공장노동자들과의 콜라보레이션이다.

80년대 초중반 〈꽝〉, 〈코카콜라〉, 〈강〉, 〈궁정동〉 등 미니어처 작가로서 분명한 족적을 보여주었던 박건의 촉이 30년이 지난 지금 더욱 발랄해졌다. 소꿉 하듯 미니어쳐의 이모저모를 뜯어보니 인간사 바닥이 보인다. 특히 해골 관절 인형은 그에게 딱 맞춤한 소재이다. 해골은 나이, 인종, 계층이 불분명하다. 삶과 죽음이 한 몸에 있다. 표정은 없지만 묘한 연민을 불러일으킨다. 〈candle man〉, 〈재규어1026〉, 〈개돼지새똥〉, 〈강416〉 작품들은 쇳조각, 작은 장난감, 선물용 수건, 버려진 전자 부품 등으로 역사의 한 장면을 압축해 은유한다. 부러진 장도리 위에 해골 미니어처가 앉아 있는 〈망치반가사유상〉은 쓸모 잃은 이 작은 기물로 권력의 무상함을 절묘하게 표현한다.

그동안 작가, 교사, 전시기획, 출판 미술기획, 시민기자, 아트프린트 제작, 퍼포머 등 삶을 창작하기를 멈추지 않았던 그에게 미니어처 작업은 꼭 맞는 형식으로 재탄생했다. 물량 폭탄으로 예술을 과소비하는 현대미술 한 측면에 '딴지'를

선나. 손바닥만 한 작품으로 응지겨 세상을 펼쳐 보인다. 고급예술과 대중예술 사이에 새로운 지형도를 그리고 있다. 2017 '소꿉'(트렁크 갤러리)을 시작으로 2018 '너는 내 운명'(LAB29), 2019 '당신이 누군지도 모른 채' (무국적 갤러리), '강' (갤러리 생각상자) 등 매년 개인전 열면서 미니어처 신작들을 발표하고 있다.

올해 박건은(1980-2020) 아트북 출간 기념전을 갖는다. 굳이 40년 화업을 밝히지 않고 작품만 보면 발칙한 상상력의 신진작가로 오인 받을 수 있다. 그보다 신선한 것은 틀에 갇히지 않으려는 작가적 태도와 왕성한 창작력이다. 그는 세상이 변하는 만큼 예술로 투쟁하고 놀며 예술가의 한 방식을 창작해 온 것이다.

The Manufactured Art Product made by Park Geon

Jun Jung Yeob
Artist

40 years have passed since Park Geon started his artist career. But again(!), in 2017 he restarted to work and this time he focused on small objects called miniature art. What made him interested in the miniature was his admiration for industrial products. He noticed in them an ambiguity between art and life, and everyday life and fantasy. He was intrigued by the variety of subject matter, the hybridity of high and low quality, and a ridiculously low price for labor and creativity. He found an aesthetic potentiality in industrial products. Above all, he must have been fascinated by the perfection his labor (as a human labor) could never achieve. Since he is not tied to existing academic genres or authorities, he can easily include those products in his artworks. It is common that industrial products are used as materials in contemporary art. It is also, very common that a modern man minimizes, magnifies, inflates and consumes those products daily beyond their proper uses.

Park Geon vitalized the cheap and common products by providing them with narratives. Through his artistic touch, communication, and ironic wit, they were guided into another world. This process of creating is a momentum of rebirth when his tribute to art, labor, and life that has been sustained in his entire life becomes a unique artwork. He hardly makes a miniature himself, he just selects and combines objects in a variety of ways. He transforms found objects only a little into a contemporary visual language. Discarded or cheap things become art in his hand. Most of them are everyday objects that people actually use, and the size of the figures is less than 10cm. He preserves their originality by changing them slightly. On one hand it is an homage to the sophistication that one cannot imitate. and on the other hand it becomes a tribute to labor because it can be a collaboration with factory workers who manufactured it.

During the early and the mid-1980s Park Geon already stood out as a miniature artist. <Blank>, <Coca Cola>, <River>, and <Gung Jeong-Dong>, among others, best illustrate his work. More than 30 years later, his inspiration gets even more amusement. If you look closely at the details of his miniatures, you may feel like

playing toys and also you can encounter a naked human life. Especially a skeleton-jointed doll is the perfect material for his work. Age, race, and hierarchy hardly matter in the skeleton. Life and death are in one body. It has no facial expression, but nonetheless it makes us feel an odd sorrow. <Candle Man>, <Dew 524>, <Jaguar 1026>, <DogPigBirdPoop>, and <River 416> are made by iron pieces, small toys, gift towel, and discarded electronic parts. Each of them is an allegory of a scene of South Korean history. <The Pensive Bodhisattva on hammer> is a miniature skeleton sitting on a broken hammer. The stunning assemblage of outworn objects shows us the futility of power.

He never stops being creative as visual artist and performance artist, as well as teacher, organizer of exhibition, publisher, citizen journalist, and art print maker. No wonder that he works on miniatures. He is critical of contemporary art's tendency toward excessive production and consumption. He reveals a messed-up world through palm-sized objects. He is creating a new realm between fine art and popular art. Since 2017, he has been having solo exhibitions every year until today. In every exhibition, he offered new artworks and amusing titles such as <Playing Toys>(Trunk gallery, 2017), <You're my destiny>(LAB29, 2018), <Not knowing who you are>(Moogookjuk Art Space, 2019), and <River>(Gallery Think Box, 2019). An exhibition that celebrates his art book publication is also scheduled for this year. If you look at his works without knowing that he already has a 40-year artist career, you may mistake him as an emerging artist with an stunning imagination. What makes him even more novel is his artistic attitude and vigorous passion that resists being stereotyped. Struggling and playing with art, he has been creating a way of life as an artist in the dynamic world.

(Translated by Byunghee Lee, Independent Curator)

Profile

2017년 개인전을 마친 기념으로 광주 작가 소품 한 점을 샀다.
보내온 포장 박스에 '파손주의' 스티커가 붙어 있었다.
버리기 아쉬워 작품 뒷면에 붙여 두었다.

2018년 봄
작업장 나무 가지치기를 하다 손가락을 다쳤다.
전통 톱을 쓰다 방심이 문제였다.
철심을 박고 항생제에 젖어 석 달을 자책과 성찰로 보냈다.

그해 가을
그 작품을 옮겨 걸며 뒷면에 스티커를 발견했다.
다친 손등에 붙여 보았다.
이마에도 붙여 보았다.

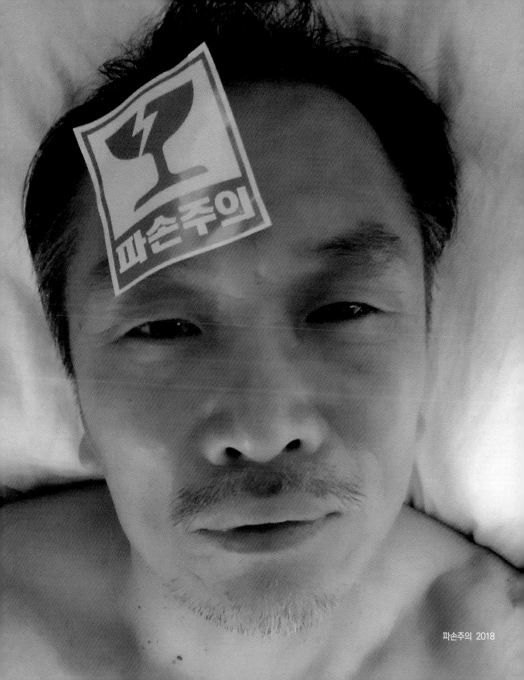

파손주의 2018

박건 Park, Geon 朴健 (1957-)

개인전

2020 제9회 박건 개인전 〈공산품 아트〉 (동양장, 대전)

2020 제8회 박건 개인전 〈4F 자가격리〉 (나무갤러리, 서울)

2019 제7회 박건 개인전 〈강〉 (갤러리 생각상 자, 광주)

2019 제6회 박건 개인전 〈당신이 누군지도 모르 채〉
(대안공간 무국적, 서울)

2018 제5회 박건 개인전 〈너는 내 운명〉 (LAB29, 서울 뚝도시장)

2017 제4회 박건 개인전 〈소꿉〉 (트렁크갤러 리, 서울)

2017 제3회 박건 퍼포먼스 〈삼장이 떴다〉 (평화문 블랙텐트, 서울)

1982 제2회 박건 미술행위 (부산 공간화랑 대구.수화 랑)

1980 제1회 박건 행위회화 (부산 동방미술회 관, 로타리화랑)

그룹전

2020. 10. 14-30 핵몽4_야만의꿈 (예술지구p, 부산)

2020. 10. 14-11. 29 광주비엔날레특별전 Maytoday
(무각사 로터스갤러리 광주)

2020. 9. 18-10. 11 쯔악 (자하미술관, 서울)

2020. 9. 18-20 새만금문화예술제 (해창갯벌.새만금)

2020. 5. 13-7. 13 518 4040포스터전 (갤러리 생각상자 광주)

2020. 7. 6-15 예술이 친구라면 (갤러리 세인 서울)

2020. 3. 1 두 개의 깃발 (갤러리 생각상자, 광주)

2020. 2. 16 생명평화미술행동 (월성원자력발전소 월성)

2019. 11. 28-1. 3 장난감의 반란 (청주시립미술관-오창전시관)

2019. 10. 19-11. 10 여순평화예술제- 손가락 총
(순천대학교박물관기획전시실)

2019. 11. 15-30 영광을 다시 생명의 땅으로 (메이홀, 광주)

2019. 11. 12-30 핵몽3-위장된 초록 (에무갤러리, 서울)

2019. 10. 15-27 문화연대 20주년 기금마련특별전_
장수의 비결2 (서울, 연남장 갤러리)

2019. 10. 29-2. 2 경기아트프로젝트, 시점-시점 (경기도미술관)

2019. 7. 16-28 노회찬 1주기 추모전시-함께 꿈꾸는 세상
(서울, 전태일기념관)

2019. 7. 12 '최초의 만찬' 오프닝퍼포먼스 - 〈균형〉,
〈문자〉퍼포먼스 (청주, 이응노생가미술관)

2019. 1. 26-2. 23 화가의 책 (부산, 로봇프로이트)

2018. 11. 28-12. 17 그들의 오늘을 말하다 (광주, 은암미술관)

2018. 11. 22-11. 28 예술가의 꿈과 밥 (성남, 창생재미갤러리)

2018. 09. 10-10. 30 경기아카이브_지금전 (경기, 상상캠퍼스)

2018. 09. 12-09. 16 제10회환경미술제 (울산, 문화예술회관1전시실)

2018. 8. 30-9. 2 / 9. 6-9. 10 제1회 예술하라 아트페어
(서울, 팔레드서울.충주, 문화회관)

2018. 6. 30-7. 29 핵의 사회 (서울, 대안공간, 무국적)

2018. 5. 12-5. 24 촛불이여 5월을 노래하라 (광주, 금호갤러리)

2018. 3. 10-4. 8 / 4. 12-5. 2 핵몽2-돌아가고 싶다
(부산, 민주미술관. 광주, 은암미술관)

2017. 5. 1-5 불안의 시대 그 이후
(홍익대학교 문헌관 현대미술관. 서울)

2016.11.10-30, 2017. 1. 6-1. 18 핵몽
(부산:대청갤러리, 인디아트홀공. 서울)

2016. 8. 11-8. 17 한국현대미술선 트렁크에서 놀다
(트렁크갤러리, 서울)

2016. 8. 2-8. 31 / 11. 14-12. 16 옛길, 새길, 장흥문학길
(문예회관, 장흥. 에무갤러리, 서울)

2015. 12. 16-12. 22 7인의 사무또라이 (인사아트센터, 서울)

2015 서울, 서울, 서울 A3 (서울, 시민청)

2015 아시아&쌀 (전북, 예술회관)

2015 생태환경미술전 (충주, 성마루미술관)
〈내 고유한 호흡〉 발표

2014. 9. 4-9. 13 제16회황해미술제 레드카드 (인천, 아트플랫폼)

2013. 9. 29-10. 25 생명&NLL (강화, 박진화미술관)

2010. 27. 22-26 도쿄 긴자 한국미술축제 (긴자G2갤러리)
2009 중국 장춘 한국예술전 (중국상춘 길림예술관)
2007 코리아통일전(부산, 민주공원)'별'발표
2007 조국의 산하전(서울 4개 지역 구민회관)'강', '길'발표
2007 파랑전 (부산, 미술문화공간강)〈푸름연작-사랑〉발표
2007. 11. 19-25 한국퍼포먼스아트40년40인 (서울:빨벳바나나)
1995 정의. 화평국제미술전 (중국.장춘시립미술관)
1995 움직이는 미술관 (과천, 국립현대미술관)
1994 민중미술 15년전 (과천.국립현대미술관)
1992 민중판화대표작전 (서울, 그림마당민)
1991 분단풍경 17인의 사진작업전 (서울, 그림마당민)
1990 80년대 민중미술대표작가전 (서울, 그림마당민)
1987 통일전 (서울, 그림마당민)
1987 제5회 시대정신전- 우리 아이들 무엇을 그리는가
　　　(서울, 그림마당민)
1986 7. 21-27 제4회 시대정신전-우리시대의 성(서울, 그림마당민)
1985 3인의 시선전 (서울, 한강미술관)
1985 을축년미술대동잔치 (서울, 아랍문화회관)
1985 JAALA전 (일본, 동경도미술관)
1985. 3. 1-5. 30 제3회 시대정신-민중시대 판화전
(서울 한마당화랑, 광주 아카데미화랑,꼬두메전시실, 마산
이조화랑, 부산대학교, 수산대학교, 고려대학교, 성균관대학
교수원분교, 중앙대학교, 안성분교, 홍익대학교, 인천대학교
서강대학, 해방40년역사전 및 봄철판화제와 콜라보전)
1984. 7. 21-31 제2회 시대정신전(맥화랑,부산),
　　　8. 4-8. 11 (이조화랑, 마산)
1984 105인에 의한 '삶의 미술전' (서울, 아랍미술관)
1984 제2회 시대정신전
1983. 5. 18-5. 22 Object와 현장-바로보기와 거리두기
　　　(부산, 카톨릭센타)

1983. 5. 4-10 제4회 횡단그룹전- 잡음, 혼선, 소란전
　　　(서울 관훈미술관)
1983. 4. 27-5. 3 제1회 '시대정신' 전 (서울 제3미술관)
1982 한국현대미술의 조망전 (서울 미술회관)
1982 의식의 정직성, 그 소리 (서울 관훈미술관)
1982 현대미술 현장에서의 논리적 비전 (대구 강정 강변)
1982. 5. 5-11 TA-RA 그룹전 (서울, 관훈미술관)
1982. 3. 11-3. 17 제1회 젊은 의식전 (덕수미술관)
1981 졸업 작품전(부산, 동아대학교 전시실)
1981. 11. 13-18 objet, 12인의 현장전 (부산 현대화랑)
1981 부산청년비엔날레 (부산 공간화랑)
1980 제9회 앙데팡당전 (서울 국립현대미술관)
1980. 4. 25-30 시대의 낌새를 뚫어보는 작업-강도전
　　　(부산 국제화랑)

레지던시

2018 광주, 은암미술관

수상

1995 정의, 화평 국제미술전 입상 (중국장춘미술가협회)

무대 연출 및 감독

1990 어린이 문화 한마당 "얘들아, 우리는 어른들을 닮지 말자"
　　　총연출 (서울 YMCA)
1991 제1회 이원수 문학의 밤 연출 (서울 웅진출판사)
1995. 2. 15 교사극단 징검다리 "김 선생님, 지금 뭐하세요?"
　　　무대미술(서울 예술극장 한마당)
1996 〈까치이야기〉 공동연출, video 7분, 교사영상집단
　　　(서울 YMCA)

조직 및 단체 활동

1983 시대정신 기획위원회 결성
1984 민중문화운동협의회 창립회원
1985 민족미술협의회 창립회원
1986 민족예술인총연합 창립회원
1987 전국미술교사모임 창립회원
1988 전국교직원노동조합 조합원
1989 어린이문학협의회 창립회원
2016 탈핵 작가모임 핵몽 회원

출판 미술 활동

2016 아트프린터박건컬렉션-동시대작가대표작100여종 제작
2011 핵사곤 한국현대미술선 기획위원
2008 시각문화 관점에서 쓴 대안 미술교과서 연구위원
　　　(전국미술교사모임/문화연대. 휴머니즘)
1990 신나는 미술시간 편집위원 (푸른나무)
1988 오윤의작품세계연구(홍익대학교교육대학원석사학위논문)
1984-1986 시대정신 1, 2, 3권 기획위원

저서

2020 한국현대미술선 44 박건 (출판회사 핵사곤)
2017 〈예술은 시대의 아픔 시대의 초상이다〉 (나비의활주로)

Solo Exhibitions

2020 Industrial Products Art, Dongyangjang,
　　　Daejeon, Korea
　　　F4 Self-Isolation, Namu Art, Seoul
2019 River, Gallery Thought Box,
　　　Gwangju, Korea
　　　Without Even Knowing Who You Are,
　　　Alternative Space Stateless, Seoul
2018 You Are My Destiny, Lab29, Seoul
2017 Playing House, Trunk Gallery, Seoul
　　　Heart Rates-Park Geon Performance,
　　　Gwanghwamun Black Tent, Seoul
1982 Park Geon Art Practice, Kongkan Gallery,
　　　Busan / Soo Gallery, Daegu, Korea
1981 Park Geon Performance Painting, Rotary
　　　Gallery, Busan, Korea

Selected Group Exhibitions

2020 Special Exhibition of Gwangju Biennale-
　　　Testimony of Resistance,
　　　Memory of Movement, Lotus Gallery,
　　　Gwangju, Korea
　　　If Art Is a Friend, Gallery Sein, Seoul
　　　Hack Mong 4, Art District_p, Busan, Korea
2019 Rebellion of Toys, Cheongju Museum of
　　　Art Ochang Gallery, Cheongju, Korea
　　　Gyeonggi Art Project-Locus and Focus:
　　　into the 1980s through Art Group Archives,
　　　Gyeonggi Museum of Modern Art,
　　　Ansan, Korea

Hack Mong 3-the Green Camouflage, Emu Art Space, Seoul
2018 Gyeonggi Archive-Now, Gyeonggi Sangsang Campus, Suwon, Korea
Hack Mong 2-Want to Go Back, Democracy Park, Busan / Eunam Art Museum, Gwangju, Korea
2016 Hack Mong 1, Busan Catholic Center Daecheong Gallery, Busan / Indie Art Hall Gong, Seoul, Korea
2015 Seven Samutorai, Insa Art Center, Seoul
2014 The 16th Incheon Yellow-Sea Arts Festival-Red Card, Incheon Art Platform, Incheon, Korea
2007 Korea Experimental Arts Festival, Velvet Banana, Seoul
1995 Justice Peace International Art, Changchun Municipal Museum of Art, Changchun, China
1994 15 Years of Minjung Art, National Museum of Modern and Contemporary Art, Gwacheon, Korea
1992 Representative Works of Minjung Prints, Grimmadang Min, Seoul
1990 Representative Artists of 1980's Minjung Art, Grimmadang Min, Seoul
1987 The 5th Spirit of the Age, Grimmadang Min, Seoul
1986 The 4th Spirit of the Age, Grimmadang Min, Seoul
1985 The Eyes of Three People, Hangang Museum, Seoul

The 3rd Spirit of the Age, Hanmadang Gallery, Seoul
1984 Art of Life by 105 Artists, Arab Cultural Center, Seoul
The 2nd Spirit of the Age, Gallery Maek, Busan / Ejo Gallery, Masan, Korea
1983 The 1st Spirit of the Age, The 3rd Museum, Seoul
1982 Honesty of Consciousness, It's Sound, Kwanhoon Gallery, Seoul
1981 Busan Youth Biennale, Kongkan Gallery, Busan, Korea
1980 Perceptive Works of the Times-GANGDO, Kukje Gallery, Busan, Korea

Award

1995 Justice Peace International Art Prize, Changchun Artists Association, China

Publications

2020 Korean Contemporary Art 44-Park Geon, Hexagon, Seoul
2017 Art is the Pain of the Times, the Portrait of the Times, Runway of Butterflies, Seoul

HEXAGON 한국현대미술선
Korean Contemporary Art Book

001 이건희 Lee, Gun-Hee

002 정정엽 Jung, Jung-Yeob

003 김주호 Kim, Joo-Ho

004 송영규 Song, Young-Kyu

005 박형진 Park, Hyung-Jin

006 방명주 Bang, Myung-Joo

007 박소영 Park, So-Young

008 김선두 Kim, Sun-Doo

009 방정아 Bang, Jeong-Ah

010 김진관 Kim, Jin-Kwan

011 정영한 Chung, Young-Han

012 류준화 Ryu, Jun-Hwa

013 노원희 Nho, Won-Hee

014 박종해 Park, Jong-Hae

015 박수만 Park, Su-Man

016 양대원 Yang, Dae-Won

017 윤석남 Yun, Suknam

018 이 인 Lee, In

019 박미화 Park, Mi-Wha

020 이동환 Lee, Dong-Hwan

021 허 진 Hur, Jin

022 이진원 Yi, Jin-Won

023 윤남웅 Yun, Nam-Woong

024 차명희 Cha, Myung-Hi

025 이윤엽 Lee, Yun-Yop

026 윤주동 Yun, Ju-Dong

027 박문종 Park, Mun-Jong

028 이만수 Lee, Man-Soo

029 오계숙 Lee(Oh), Ke-Sook

030 박영균 Park, Young-Gyun

031 김정헌 Kim, Jung-Heun

032 이 피 Lee, Fi-Jae

033 박영숙 Park, Young-Sook

034 최인호 Choi, In-Ho

035 한애규 Han, Ai-Kyu

036 강홍구 Kang, Hong-Goo

037 주 연 Zu, Yeon

038 장현주 Jang, Hyun-Joo

039 정철교 Jeong, Chul-Kyo

040 김홍식 Kim, Hong-Shik

041 이재효 Lee, Jae-Hyo

042 정상곤 Chung, Sang-Gon

043 하성흡 Ha, Sung-Heub

044 박 건 Park, Geon

045 핵 몽 Hack Mong

046 안혜경 An, Hye-Kyung

047 김생화 Kim, Saeng-Hwa

048 최석운 Choi, Sukun

049 지요상 (출판예정)

050 오윤석 Oh, Youn-Seok